中等职业教育计算机应用专业系列规划教材

网页美术设计

主编　许广彤

U0128856

中国人民大学出版社
·北京·

前　言

随着网络在全世界飞快的发展与普及，企业和个人越来越重视信息的快速交流，网站的需求量急速增加，网页的制作技术也得到飞速的发展，越来越多的从业者加入到了网页制作行列中。这些从业人员大多能掌握网站后台数据开发技术，并且侧重网站的实用性，但是往往忽略网页的审美功能，导致设计中经常出现网页布局混乱、文字内容层次模糊、色彩应用和字体应用过于简单随意，这样制作出来的网页很难吸引浏览者。

造成这种局面主要是以下原因：

一方面，由于对网页美术设计知识的匮乏，很多制作人员没有掌握网页的美化原理与设计技巧，心有余而力不足，往往只能"望网兴叹"！

另一方面，目前市场上有关网页设计、制作方面的教材图书种类繁多，但基本都是单纯的讲解软件、工具、命令等技术知识，类型单一。关于网页色彩风格、布局、元素、效果图等网页美化的工具书却很少。

针对这一问题，本书从页面美化的单一研究角度出发，就网页设计中如何利用色彩搭配、网页排版、风格选用等问题进行探讨。并通过大量实例对网页的视觉系统设计、视觉元素与网格的关系、字体的应用、图片的应用、设计细节的应用等诸多方面进行详细阐述，旨在帮助设计人员归纳总结出有效的网页美化方法，从而快速设计出符合商业需求的网页作品。

本书具有以下特色：

1. 各部分的讲解均为实例带动知识点，摒弃了枯燥、乏味的教条，采用实战指导教学

的方法来展开美术设计原理教学。

2. 本书内容的编写充分考虑到初学者的实际阅读需求，教学过程由浅入深、循序渐进，帮助学生掌握页面美化技巧。

3. 本书所选案例都是现今比较流行、新颖的设计作品，保证学生学习知识的先进性。

4. 本书是作者多年工作的总结，参编作者均有多年的一线教学和设计工作经验，书中所选案例具有极强的代表性和指导意义。

本书写作思路、章节框架以及第六章内容由许广彤老师完成，第一、二章内容由刘进成老师完成，第三、四章内容由洪京老师完成，第五章内容由周焕完成。

本书适合艺术设计专业、计算机相关专业学生等学习使用，也可作为网页设计从业人员的工具书。

本书部分图片和内容来自互联网，版权归原作者所有，本书引用的目的是辅助读者对本书讲解知识的理解，不带有任何主观色彩和不良意图。

感谢中国人民大学出版社策划编辑孙琳老师在本书编写过程中提出的宝贵意见和建议，以及帮助本书早日出版所付出的辛勤努力。本书相关教学素材下载请访问 www.crup.com. cn/jiaoyu。

由于时间仓促，虽然力图做到精益求精，但难免有所疏漏，敬请读者批评指正。

编 者

2011 年 3 月

目　录

第1章　网页色彩设计

课前导读

网页设计中的色彩

一个网站，给浏览者留下第一印象的不是网站丰富的内容，也不是网站合理的版面布局，而是网站的色彩。色彩最具表现力和识别力，色调不同、色彩的搭配不同，给浏览者的感觉也不同。好的色彩搭配能够在瞬间吸引浏览者的目光，给浏览者美感和愉悦感，从而轻松阅览网页。

年轻人是网络游戏的忠实爱好者，魔兽世界的官方网站（如图1—1所示）就以黑色为主要背景色，配合以红色、黄色等醒目的颜色为辅助，体现出强烈的神秘感，强大的视觉冲击力吸引了广大的游戏爱好者。

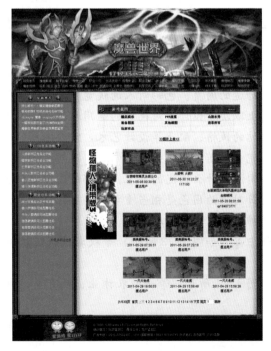

图1—1　以黑色为主色调的魔兽世界网站

很多老年人也逐步融入现在的网络信息时代，他们没有年轻人的活力，需要宁静祥和的沉稳感观。茶网就是以古风古气的国粹——国画为背景（如图1—2所示），展现出中国特有的文化气息，受到茶文化爱好者的青睐。

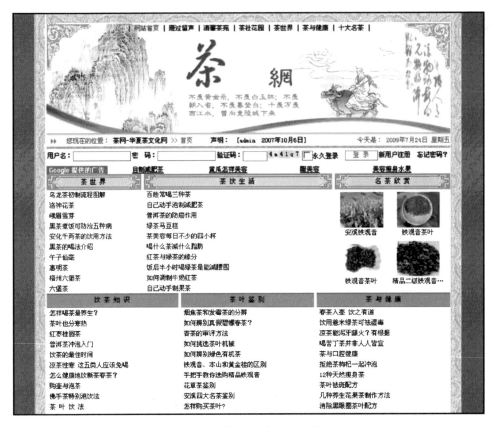

图1—2　以国画为背景的茶网站

随着信息时代的飞速发展，网络信息变得多姿多彩，人们不再局限于简单的文字与图片，而要求看到既漂亮又舒适的网页。色彩对人的视觉冲击力非常强，应该说一个网站设计的成功与否，在某种程度上取决于设计者对色彩的运用和搭配。在网页设计过程中，不仅要注重技术，还需要掌握网站的风格、配色等设计艺术，需要不断的增强色彩设计的社会学和心理学的意识，从而达到完美和谐的网页效果。

网页设计中对色彩应用没有什么固定的要求，色彩的选择要根据网页的内容和定位。一个网页设计得好与坏，有针对性的用色是相当重要的，要注意色彩搭配与表达的内容与气氛是否相适应，与网页的精神内涵是否相关联。

例如，中国质量认证中心（如图1—3所示）等权威性认证机构网站以蓝色为主色调来代表了公正。

人民教育出版社（如图1—4所示）等一般农林业、教育类网站常使用绿色代表希望与活力。

河北教育厅（如图1—5所示）等政府部门网站主要使用红色等暖色调，体现了网站的严肃性。

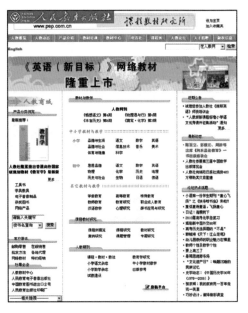

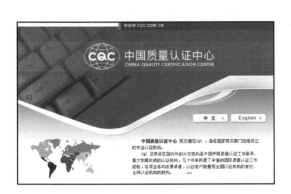

图1—3　以蓝色为主色调的权威性认证机构网站　　　　图1—4　以绿色为主色调的教育、农林网站

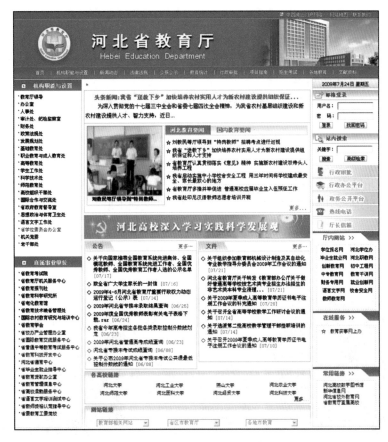

图1—5　以红色为主色调的政府部门网站

　　娱乐类、服务类网站大多选用饱和、鲜艳、视觉度较高的色彩作为主色调，以传达丰富活跃的气氛（如图1—6所示）。

图1—6　以视觉度较高的颜色为主色调的娱乐、服务类网站

　　只有符合人们审美及心理需求的色彩应用风格，才能引起人们感情上的共鸣，才可以使我们设计的网页具有更加深刻的艺术文化内涵，才能把网页设计得更富有表现力和魅力，从而更好地发挥色彩的内在力量。

1.1　色彩基础

1.1.1　色彩

　　从物理学的角度来看，一切物体的颜色都是由于光线照射产生的。日常生活中我们习惯把物体在正常日光下呈现的颜色叫"固有色"，并与有色光线照射下所产生的"光源色"相区别。

　　1. 固有色

　　固有色是指物体在正常日光照射下所呈现出的固有色彩。例如，花卉就有红花、紫花、黄花等色彩的区别（如图1—7所示）。

（a）红花　　　　　　　（b）紫花　　　　　　（c）黄花

图1—7

2. 光源色

光源色指光线的颜色，如太阳光、月光、灯光、烛光等，如图 1—8 所示。

（a）灯光　　　　　　　　　（b）烛光

图 1—8

在日常生活中，同样一个物体，在不同的光线照射下会呈现不同的色彩变化。例如，在阳光下，早晨、中午、傍晚的色彩是不相同的，早晨偏黄色，中午偏白色，而黄昏则偏桔红、桔黄色，如图 1—9～1—11 所示。

图 1—9　早晨光线　　　　　图 1—10　中午光线　　　　　图 1—11　黄昏光线

阳光还因季节的不同，呈现出不同的色彩变化，夏天阳光直射，光线略微偏暖（如图 1—12 所示），而冬天阳光则略微偏冷（如图 1—13 所示）。光源颜色越强烈，对固有色的影响也就越大，甚至可以改变固有色。例如，一堵白墙，在中午阳光照射下呈现白色，在早晨的阳光下则呈淡黄色，在晚霞的照射下又呈桔红色，在月光下却灰蓝色。可见光线的颜色直接影响物体固有色的变化。

图 1—12　夏天太阳光偏暖　　　　　　　图 1—13　冬天太阳光偏冷

5

3. 环境色

物体表面受到光照后，除吸收一定的光外，也能反射到周围的物体上，尤其是光滑的材质（如图 1—14 所示）具有强烈的反射作用，称之为"反光"，主要在物体暗部反映较明显。环境色的存在和变化，加强了物体相互之间的色彩呼应和联系，大大丰富了画面的色彩。

图 1—14　茶杯表面的环境光反射

1.1.2　色彩分类

据色彩专家测定，裸视能够识别的色彩有数万种，而通过科学仪器可以辨认的色彩则达上亿种。要把丰富绚丽的色彩由庞杂凌乱组合排列为秩序井然，就必须建立学科，以及系统的色彩分类及法和规范尺度。目前，国际指认的色彩分类主要依据"有彩色系"和"无彩色系"两大颜色序列。

无彩色系指光源色、反射光和透射光在视觉中未能显示出某一种单色特征的色彩序列，如图 1—15 所示。如黑色、白色，以及二者按不同比例的混合，所能得到深浅各异的灰色系列，它们呈现出一种绝对的、坚固的、抽象的色彩效果；反之，称为有彩色系。可见光谱中的红、橙、黄、绿、青、蓝、紫 7 种基本色及它们之间不同量的混合色都属于**有彩色系**，如图1—16所示，这些色彩往往给人相对的、易变的感受。无彩色系不仅可以从物理上（如全吸收或全反射中）得到科学论证，而且在视觉和心理反应上，亦与有彩色系一样有着并驾齐驱的表现价值。因此，无彩色系毋庸置疑的是色彩体系中的重要组成部分，并与有彩色系一起建立了既相互区别，又密不可分的统一色彩整体。

图 1—15　无彩色系的网页图片　　　　　　　图 1—16　有彩色系的网页图片

1.1.3 色彩三要素

色相：色彩的相貌和特征。自然界中色彩的种类很多，色相指色彩的种类和名称。例如，红、橙、黄、绿、青、蓝、紫等颜色的种类变化就叫色相。色相偏黄色（见图1—17）、色相偏蓝色（见图1—18），两个不同的风景所表现出来的色相是不同的。

图 1—17　黄色调网页图片　　　　图 1—18　蓝色调网页图片

明度：色彩的明亮程度。颜色有深浅、明暗的变化。例如，深黄、中黄、淡黄、柠檬黄等黄颜色在明度上就不一样，紫红、深红、玫瑰红、大红、朱红、桔红等红颜色在亮度上也不尽相同。这些颜色在明暗、深浅上的不同变化，也就是色彩的重要特征，即明度变化。图1—19中色彩斑斓的树叶转化为黑白图像时明度上也是有区分的。

图 1—19　网页图片的明度

色彩的明度变化有许多种情况，一是不同色相之间的明度变化，如白比黄亮、黄比橙亮、橙比红亮、红比紫亮、紫比黑亮，如图 1—20 所示；二是在某种颜色中加白色，亮度就会逐渐提高，加黑色亮度就会变暗，但同时它们的纯度（颜色的饱和度）就会降低；三是相同的颜色，因光线照射的强弱不同也会产生不同的明暗变化。

图1—20 色彩中的亮度对比

纯度：色彩的鲜艳程度，也叫饱和度。原色是纯度最高的色彩，不同的颜色混合的次数越多，纯度越低；反之，纯度则高。原色中混入补色，纯度会立即降低，变灰。物体本身的色彩，也有纯度高低之分，如图1—21所示。

图1—21 网页图片中的纯度对比

1.1.4 色彩性质

色彩的**鲜明性**。网页的色彩要鲜艳，才能引人注目，如图1—22所示。

色彩的**独特性**。网页要有与众不同的色彩，使人印象强烈，如图1—23所示。

图1—22 色彩鲜明的游戏网站

图1—23 神秘紫色家居网站

色彩的**合适性**。色彩与网页所表达的内容气氛相适合，如用粉色体现女性网站的柔性，如图 1—24 所示。

图 1—24　粉色女性化妆品网站

色彩的**联想性**。不同色彩会产生不同的联想，如蓝色想到天空，黑色想到黑夜，红色想到喜事等，选择色彩要与网页的内涵相关联，如图 1—25～1—27 所示。

图 1—25　蓝色的汽车网站

图 1—26　黑色的 IT 网站

9

图 1—27　红色的食品网站

1.1.5　色彩混合

色彩的混合有两种形式：一是颜料混合，是指某一色彩中混入另一种色彩。经验表明，两种不同的色彩混合，可获得第三种色彩。在颜料混合中，加入的色彩愈多颜色越暗，最终变为黑色。二是色光混合，色光的三原色混合产生白色光。

1. 三原色

三原色也称三基色，是指三种色中的任何一色都不能由另外两种原色混合产生，而其他色可由这三色按一定的比例混合出来，色彩学上称这 3 个独立的颜色为三原色或三基色。混合原则：

（1）能够混合产生的颜色应该尽可能得多；

（2）3 种原色必须互相独立，即不能用其中的任何两色混合得到第三色。

三基色的确定过程：牛顿色散实验认定七色为原色；物理学家 David Brewster 认为原色只是红、黄、蓝三色；1802 年，生理学家 T. Young 根据人眼的视觉生理特征提出红、绿、紫（蓝紫）；CIE 将色彩标准化，正式确认色光三原色红、绿、蓝（蓝紫色），色料三原色红（品红）、黄（柠檬黄）、青（湖蓝）。

色光三原色：红、绿、蓝，如图 1—28 所示。

色料三原色：品红、柠檬黄、湖蓝，如图 1—29 所示。

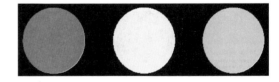

图 1—28　色光三原色　　　　　　　　　　图 1—29　色料三原色

色彩的混合分为加法混合和减法混合，色彩在进入视觉之后发生混合，称为中性混合。

2. 加法混合——色光加色法

两种或两种以上的色光同时反映于人眼，视觉会产生另一种色光的效果，这种色光混合产生综合色觉的现象，即在视网膜上的同一个部位同时射入两种以上的色（光）刺激，感觉出另一种颜色的现象称为色光加色法或色光的加色混合。

色光三原色：红 R（700nm）、G 绿（546.7nm）、蓝 B（435.8nm），确定原则如下：

（1）生理学解释——眼睛的结构；

（2）混合其他色光的基本成分；

（3）各自独立、不能再分解成其他色光。

加色混合现象：等量混合，如图 1—30 所示。公式如下：

R＋G＝Y

R＋B＝M

G＋B＝C

R＋G＋B＝W

不同强度色光相加得到不同混合色光，如图 1—31 所示。

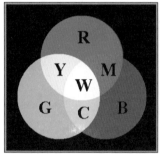

图 1—30　加色混合

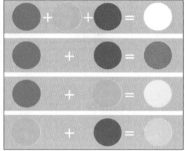

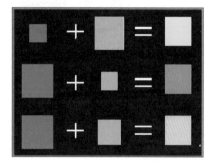

图 1—31　加色法

加色法的特点如下：

● 加合方式：色光连续混合。

● 色光混合后亮度增加。

● 应用于彩色电视、显示器。

3．减法混合——颜色色料混合

两种或两种以上的色料混合后会产生另一种颜色的现象，如图 1—32 所示。

色料三原色：青 C、洋红 M、黄 Y 混合产生其他颜色，如图 1—33 所示。

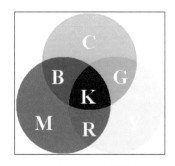

图 1—32　减法混合

图 1—33　色料三原色

色料等量混合，如图 1—34 所示。

公式如下：

C＋M＝B

C＋Y＝G

M+Y=R

C+M+Y=K

色料不等量混合，如图1—35所示。

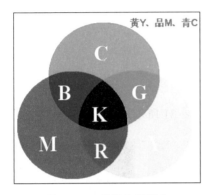

图1—34　等量色料混合

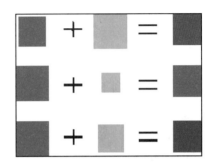

图1—35　不等量色料混合

色料减色法的特点如下：

（1）加合方式：透明层叠合（印刷），颜料混合（油漆，绘画颜料等）。

（2）色料混合后亮度降低。

4．中性混合

基于人的视觉生理特征所产生的视觉色彩混合，而并不变化色光或发光材料本身，混色效果的亮度既不增加也不减少。以下是两种视觉混合方式。

（1）颜色旋转混合：把两种或多种色并置于一个圆盘上，通过动力令其快速旋转，而看到的新的色彩。颜色旋转混合效果在色相方面与加法混合的规律相似，但在明度上却是相混各色的平均值，如图1—36所示。

（2）空间混合：将不同的颜色并置在一起，当它们在视网膜上的投影小到一定程度时，这些不同的颜色刺激就会同时作用到视网膜上非常邻近部位的感光细胞，以致眼睛很难将它们独立地分辨出来，就会在视觉中产生色彩的混合，这种混合称空间混合，如图1—37所示。

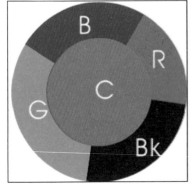

图1—36　颜色旋转混合

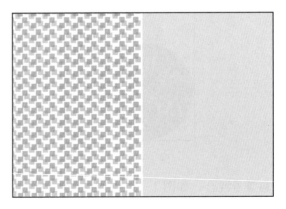

图1—37　空间混合

1.1.6　色彩意象及传达

色彩在人们的生活中有丰富的感情和含义。例如，红色让人联想到玫瑰、喜庆、兴奋；白色让人联想到纯洁、干净、简洁；蓝色象征高科技、稳重、理智；橙色代表了欢快、甜美、收获；绿色代表了充满青春的活力、舒适、希望……当然不是说某种色彩一定代表了什么含义，在特定的场合下，同种色彩可以代表不同的含义。

当我们看到色彩时，除了会感觉其物理方面的影响，心理也会立即产生感觉，这种感觉一般难以用言语形容，我们称之为印象，也就是色彩意象。

1. 红的色彩意象及传达

红色是一种激奋的色彩。刺激效果，能使人产生冲动、愤怒、热情、活力的感觉。

由于红色容易引起注意，所以在各种媒体中也被广泛利用，除了具有较佳的明视效果之外，更被用来传达有活力、积极、热诚、温暖、前进等涵义的企业形象与精神，另外红色也常用来作为警告、危险、禁止、防火等标志用色，人们在一些场合或物品上，看到红色标志时，常不必仔细看内容就能了解警告危险之意，在工业安全用色中，红色是警告、危险、禁止、防火的指定色，如图 1—38 所示。

2. 橙的色彩意象及传达

橙色是一种激奋的色彩，具有轻快、欢欣、热烈、温馨、时尚的效果。橙色明视度高，在工业安全用色中，橙色即是警戒色，如火车头、登山服装、背包、救生衣等，由于橙色非常明亮刺眼，有时会使人有负面低俗的意象，这种状况尤其容易发生在服饰的运用上，所以在运用橙色时，只有注意选择搭配的色彩和表现方式，才能把橙色明亮活泼具有口感的特性发挥出来，如图 1—39 所示。

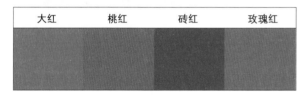

图 1—38　红色系

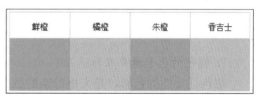

图 1—39　橙色系

3. 黄的色彩意象及传达

黄色具有快乐、希望、智慧和轻快的个性，它的明度最高。黄色明视度高，在工业安全用色中，橙色即是警告危险色，常用来警告危险或提醒注意，如交通号标志上的黄灯，工程用的大型机器，学生用雨衣、雨鞋等，都使用黄色，如图 1—40 所示。

4. 绿的色彩意象及传达

绿色介于冷暖两中色彩的中间，令人感觉和睦、宁静、健康、安全。它与金黄、淡白搭配，可以产生优雅、舒适的气氛。在商业设计中，绿色所传达的清爽、理想、希望、生长的意象，符合服务业、卫生保健业的诉求。在工厂中为了避免操作时眼睛疲劳，许多工作的机械也是采用绿色，一般的医疗机构场所，也常采用绿色来作空间色彩规划，如图 1—41 所示。

13

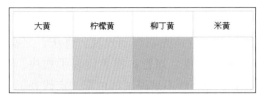

图1—40 黄色系

图1—41 绿色系

5. 蓝的色彩意象及传达

蓝色是最具凉爽、清新、专业的色彩。它与白色混合，能体现柔顺、淡雅、浪漫的气氛（如天空的色彩）。由于蓝色沉稳的特性，具有理智、准确的意象，在商业设计中，强调科技、效率的商品或企业形象，大多选用蓝色作为标准色、企业色，如电脑、汽车、影印机、摄影器材等，另外蓝色也代表忧郁，这是受了西方文化的影响，这个意象也运用在文学作品或感性诉求的商业设计中，如图1—42所示。

6. 紫色的色彩意象及传达

紫色是红和蓝两个性格极端颜色混合而成的，一般是高贵、典雅的代名词。在西方的传说中，紫色是神秘、高贵且富有诡异色彩的象征。由于具有强烈的女性化性格，在商业设计用色中，紫色也受到相当的限制，除了与女性有关的商品或企业形象之外，其他类的设计不常被采用为主色，如图1—43所示。

图1—42 蓝色系

图1—43 紫色系

7. 褐色的色彩意象及传达

褐色是女性的色彩，是大地母亲的颜色，代表肥沃的色彩。在商业设计上，褐色通常用来表现原始材料的质感，如麻、木材、竹片、软木等，或用来传达某些饮品原料的色泽及味感，如咖啡、茶、麦类等，或强调格调古典优雅的企业或商品形象，如图1—44所示。

8. 白色的色彩意象及传达

白色具有洁白、明快、纯真、清洁的感受。在商业设计中，白色具有高级、科技的意象，通常需与其他色彩搭配使用，纯白色会带给人寒冷、严峻的感觉，所以在使用白色时，都会掺一些其他的色彩，如象牙白、米白、乳白、苹果白。在生活用品，服饰用色上，白色是永远流行的主要色，可以与任何颜色作搭配，如图1—45所示。

图1—44 褐色系

图1—45 白色系

9. 黑色的色彩意象及传达

黑色具有深沉、神秘、寂静、悲哀、压抑的感受。在商业设计中，黑色具有高贵、稳重、科技的意象，如中国黑、蒙古黑、方正黑（谐音）、黑金砂等许多科技产品的用色。在其他方面，黑色的庄严意象也常用在一些特殊场合的空间设计，生活用品和服饰设计大多利用黑色来塑造高贵的形象，也是一种永远流行的主要颜色，适合与许多色彩搭配，如图 1—46 所示。

10. 灰色的色彩意象及传达

灰色具有中庸、平凡、温和、谦让、中立和高雅的感觉。在商业设计中，灰色具有柔和、高雅的意象，而且属于中间性格，男女皆能接受，所以灰色也是永远流行的主要颜色。在许多的高科技产品，尤其是和金属材料有关的，几乎都采用灰色来传达高级、科技的形象。使用灰色时，大多利用不同的层次变化组合或搭配其他色彩，这样不会因为过于沉闷，而产生呆板、僵硬的感觉，如图 1—47 所示。

中国黑	蒙古黑	方正黑	金沙黑

图 1—46　黑色系

大灰	老鼠灰	蓝灰	深灰

图 1—47　灰色系

每种色彩在饱和度、透明度上略微变化就会产生不同的感觉。以绿色为例，黄绿色有青春、旺盛的视觉意境，而蓝绿色则显得幽宁、阴深。

1.2　网页配色

1.2.1　网页配色基础

我们知道可以把一条连续彩虹中的"可视光"分解成从蓝到红的色谱，如图 1—48 所示。

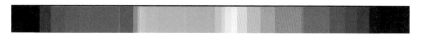

图 1—48　可视光色谱

通过把两种或两种以上的颜色混合在一起，就可以得到一种特殊的颜色。从本质上，**色环**是色谱可以看到的颜色所形成的线性连续环，如图 1—49 所示。一个色环通常包括 12 种明显不同的颜色，而对于艺术设计师的色环和色彩理论等知识，也许不会被广大网页设计爱好者充分理解。

1. 三原色

从定义上，**三原色**是能够按照一些数量规定合成其他任何一种颜色的基色。我们在小时候就知道三原色：红、黄、蓝，而且现在用于展示的仍然是红、黄、蓝三色。但是喷墨打印机的墨盒里，我们看到的是 4 种墨色：蓝绿（青）色、红紫（洋红）色、黄色和黑色。颜色的不同是由于电脑用的是正色，而打印机用的是负色。显示器发出的是彩色光，而纸上的墨则吸收灯光发出的颜色（更进一步的解释就超出了本书要探讨的范围）。除了发射光与吸收

光的不同之外，本书所涉及的概念同样适用于正色和负色模式，出于本书的写作方向，我们仅探讨正色模式的三原色：红、绿、蓝，如图1—50所示。

2. 次色

色环中，我们将任意两种相临近色合成得到的第三种颜色，称作为**次色**（又称间色）：蓝绿（青）色、红紫（洋红）色和黄色。正色域中的次色同样可以作为负色域中的原色。由此可以得出结论，正色中的次色就是负色中的原色。这是正色和负色模式之间的所有内部关系，如图1—51所示。

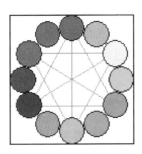
图1—49　线性连续色环

图1—50　正三原色

图1—51　负三原色

3. 三色

我们可以找出色环中正色与负色的三原色之间的中间色。幸运的是，三色对于正色域和负色域来说是没有什么区别的。已经定义出所使用的12点色环之后，就能够讨论颜色间的相互关系，如图1—52所示。

4. 近似色

近似色可以是我们给出的颜色之外的任何一种颜色。如果从橙色开始，并且想要它的两种近似色，应该选择红和黄。使用近似色的颜色，主题可以实现色彩的协调与统一，能与自然界中的色彩很好地结合起来，如图1—53所示。

5. 补充色

与相对色一样，**补充色**是色环中的直接位置相对的颜色，如图1—54所示。要使色彩强烈突出，选择对比色最好。例如，组合一幅柠檬图片，用蓝色背景将使柠檬更加突出。

图1—52　正负三原色的间色

图1—53　色环中的近似色

图1—54　相对位置的补色

6. 分离补色

分离补色由2～3种颜色组成。选择一种颜色后，就会发现它的补色在色环的另一面。可以使用补色中的一种或多种颜色，如图1—55所示。

7. 组色

组色是色环上距离相等的任意3种颜色。当组色被用作一个色彩主题时，会对浏览者造

成紧张的情绪。因为 3 种颜色形成对比。上面所讲的基色和次色组称作两组组色，如图 1—56 所示。

8. 暖色

暖色由红色调组成，如红色、橙色和黄色。它们给选择的颜色赋予温暖、舒适和活力，也产生了一种色彩向浏览者显示或移动的效果，并从页面中突出可视化效果，如图 1—57 所示。

9. 冷色

冷色来自于蓝色色调，如蓝色、青色和绿色。这些颜色将对色彩主题起到冷静的作用，它们看起来有一种从浏览者身上收回来的效果，因此它们适合用作页面的背景，如图 1—58 所示。

需要说明的是，以上的颜色在不同的书中有不同的名称。但是如果我们能够理解这些基本原则，在网页设计中是十分有益的。

图 1—55　分离补色色环　　图 1—56　组色色环　　图 1—57　暖色色环　　图 1—58　冷色色环

1. 2. 2　抽取对比

对比色是在两种临近色间被认识到的不同色彩。因为白色和黑色并不是真正的颜色，它们被认为是非色彩的对比。白和黑也表现出对比的最高水平。色环中的补色表现的是高色彩的对比，这是由于我们增加压缩比后把图像中的白色和黑色信息减少所造成的。JPG 压缩算法中彩色信息减少就是这个原因，如图 1—59、1—60 所示。一种单色增加或降低亮度时，单色的对比就被提取出来。

图 1—59　白到黑：非色彩的对比坡　　　　图 1—60　采用蓝色的单色对比坡

网页设计中的对比非常重要，并且有不同的应用方式。所有这些都基于上面所列的颜色。白底黑字看起来非常容易，因此我们所阅读的大部分印刷制品中都是白底黑字。同样，黑底白字产生强烈对比，但是它阅读起来比较困难。因为黑色相对白色和其他颜色来说，看起来有一种沉重感和压抑感，如图 1—61 所示。

对比效果也同样发生在暖色和冷色之间。暖色有些微冲出荧屏的感觉，而冷色被认为有从荧屏后退的感觉。这就意味着暖色或暗色适合于文本色，而冷色或亮色更适合用作背景色。但是，这样的方式不是十分固定的。让我们看看选择两种对比色的一个简单例子，用一种（颜色）作为背景，用另一种（颜色）作为文本，如图 1—62 所示。

但是图 1—62 中看到的结果是十分糟糕的。这两种颜色之间不能形成恰当的对比，它们看起来就像伸向你的拳头，明确地讲，它们不是一个好的结合。但是保持这基本相同的颜色不变，调整一下亮度/暗度，可以使它们之间更一致，如图 1—63 所示。

图 1—61　高对比色的搭配　　　　图 1—62　补色的搭配　　　　图 1—63　调整色的搭配

可以看出这是一种较好的色彩搭配，不但是从分析角度的判断思考，更是从视觉观点进行阐释。

在背景图像上添加文本，对比色的使用也许是最重要的。使用这些对比的概念，我们需要记住的是，页面上的文本成分必须与背景图像上的所有颜色形成足够强烈的对比。图 1—64 中仅使用了上面所描述的一套"组色"，3 种鲜明的对比色给页面造成了嘈杂、喧嚣的效果。

一种较好的方法是使用一套分离补色，近似色作为背景，补色作为文本色。在这种方式下，背景色之间完全地融合在一起，不会引起人们特别明显的注意，并且能够使文字突出，如图 1—65 所示。

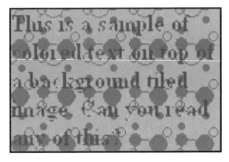

图 1—64　组色的搭配：背景图像上的文本　　　图 1—65　分离补色的搭配：文字在背景图像的上面

了解色彩理论，可以在为站点选取一种主题颜色时起到作用。依赖于所需的背景色、导航元素和不同的文本风格，可以从色环中选用对比模式。如果使用一些比较安全的颜料图标，则可以容易地选取较暗、较亮的颜色来增强元素间的对比，从而达到一个适当的对比度。

1.2.3　配色设计

单独的一种颜色我们不能说它漂亮与否，一种好的颜色效果是靠多方面因素共同决定的，如周边颜色的衬托或者观看角度等都对色彩的效果有决定性作用。下面列举几种基本的配色设计。

无色设计（achromatic）、类比设计（analogous）、冲突设计（clash），如图 1—66 所示。

互补设计（complement）、单色设计（monochromatic）、中性设计（neutral），如图 1—67 所示。

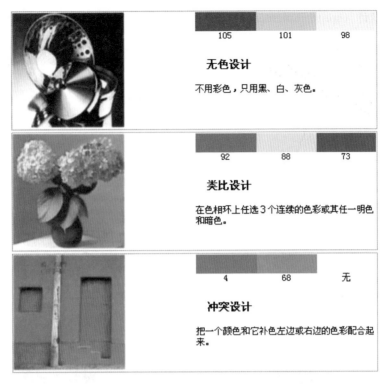

105	101	98

无色设计

不用彩色，只用黑、白、灰色。

92	88	73

类比设计

在色相环上任选 3 个连续的色彩或其任一明色和暗色。

4	68	无

冲突设计

把一个颜色和它补色左边或右边的色彩配合起来。

图 1—66　无色设计、类比设计、冲突设计

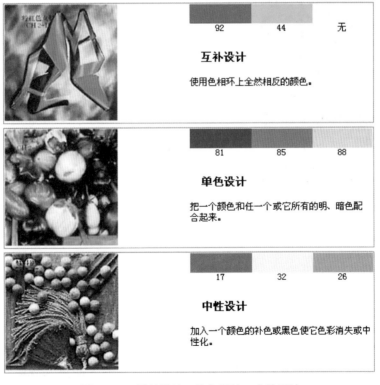

92	44	无

互补设计

使用色相环上全然相反的颜色。

81	85	88

单色设计

把一个颜色和任一个或它所有的明、暗色配合起来。

17	32	26

中性设计

加入一个颜色的补色或黑色使它色彩消失或中性化。

图 1—67　互补设计、单色设计、中性设计

分裂补色设计（splitcomplement）、原色设计（primary），如图 1—68 所示。

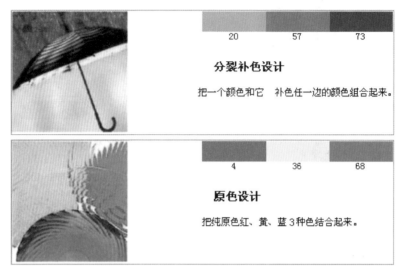

图 1—68　分裂补色设计、原色设计

二次色设计（secondary）、三次色三色设计（tertiary），如图 1—69 所示。

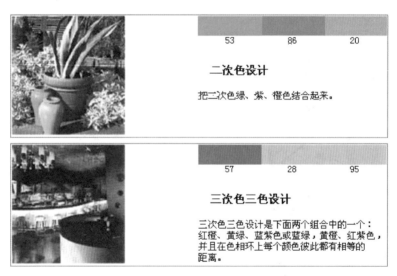

图 1—69　二次色设计、三次色三色设计

1.2.4　配色方法

通过上面的配色设计分类给大家提供以下几种不同视觉感观的配色方案。

1. 基本配色——友善（Basic color-friendly）

橙色和它邻近的几个色彩常应用在快餐厅，因为这类色彩会散发出食物品质好、价钱公道等诱人的信息。橙色有耀眼、活力的特质，所以被选为在危险地区的国际安全色。橙色的救生筏和救生设备（如救生衣）可以让人轻易地在蓝色的大海里发现踪迹，如图 1—70 所示。

图 1—70　代表友善的配色方案

2. 基本配色——清新（Basic color-fresh）

绿色拥有同样多的蓝色与黄色，带着欣欣向荣、健康的气息。就算是绿色里最柔和的明色，在一种灰暗的色调里，只要配上少许的红色（它强烈的补色），即能创造出一股生命力。

采用色相环上绿色的类比色，可设计出代表户外环境、鲜明、生动的色彩，如图 1—71 所示。如晴空万里下，一片整理好的草坪，天蓝草绿，看起来是那么清新、自然。

图 1—71　代表清新的配色方案

21

图 1—71　（续）

3. 基本配色——动感（Basic color-City of Life）

最鲜艳的色彩组合通常中央都有原色——黄色。黄色代表带给万物生机的太阳，活力和永恒的动感。当黄色加入了白色，其光亮的特质就会增加，产生出格外耀眼的全盘效果，如图 1—72 所示。

图 1—72　代表动感的配色方案

中性色彩组合		冲突色彩组合		分裂色彩组合
#D7D7D7 #B7B7B7 #F9F400	#9C9900 #FFFAB3	#3A2885 #F9F400	#A2007C #F9F400	#83F006D #3A2885 #FEF889
#A0A0A0 #F9F400 #989999	#DCD800	#8273B0 #FFFBD1	#C57CAC #FEF889	#C57CAC #635EA2 #F9F400
#F9F400 #D7D7D7 #555555	#C7C300 #F9F400	#211551 #FEF889	#780062 #FFFAB3	#780062 #322279 #C7C300
#ECECEC #898989 #F9F400	#9C9900 #F9F400	#322275 #9C9900	#64004B #DCD800	#C57CAC #8273B0 #FFFBD1

<p align="center">图 1—72 　（续）</p>

4. 基本配色——热带（Basic color-Tropical）

色相环上带有热带风味的色调，一定包括绿松石绿——一种冷色系里最温暖的色彩。与其他蓝绿色的明色家族成员在一起，可增加宁静的感觉与信息，如图1—73所示。利用红橙色（绿松石绿的补色）在任意一个色彩组合中，都有最佳的效果。

补色色彩组合		原色色彩组合	单色色彩组合	
#FCD9C4 #CAE5E8	#F19373 #6EC3C9	#6EC3C9 #F9CC78 #C57CAC	#0092B8 #CAE5E8 #6EC3C9	#6EC3C9
#F6B297 #99D1D3	#EB7153 #99D1D3	#CAE5E8 #F3C248 #AF4A92	#99D1D3 #0008489 #6EC3C9	#CAE5E8 #6EC3C9
#233579 #00B2BF	#FCD9C4 #99D1D3	#99D1D3 #FCE0A6 #D2A6C7	#CAE5E8 #99D1D3 #6EC3C9	#0092B8 #6EC3C9
#C82E21 #CAE5E8	#EB7153 #00B2BF	#99D1D3 #FEEBD0 #E8D3E3	#008489 #00A6AD #6EC3C9	#99D1D3 #0092B8

分裂补色色彩组合		类比色彩组合		
#F09C42 #6EC3C9 #EE7C6B	#EE7C6B #8EC3C9 #F5B16D	#6EC3C9 #7388C1 #635BA2	#6BFBF7F #6EC3C9 #7388C1	#AFD788 #6BFBF7F #6EC3C9
#EC870E #99D1D3 #F5A89A	#F54848 #8EC3C9 #FACE9C	#00B2BF #94AAD6 #8273B0	#00AE72 #99D1D3 #426EB4	#83C75D #98D0B9 #6EC3C9
#F5B16D #CAE5E8 #EE7C6B	#F5A89A #6EC3C9 #FDE2CA	#CAE5E8 #BFCAE6 #A0D9CC4	#C9E4D6 #99D1D3 #8FCAE6	#B6F1D8 #98D0B9 #CAE5E8
#FDE2CA #CAE5E8 #FCDAD5	#FCDAD5 #99D1D3 #F5B16D	#99D1D3 #426EB4 #8273B0	#98D0B9 #00B2BF #94AAD6	#C8E2B1 #00AE72 #6EC3C9

中性色彩组合		冲突色彩组合		分裂色彩组合
#D7D7D7 #B7B7B7 #6EC3C9	#945305 #6EC3C9	#F5B16D #6EC3C9	#EE7C6B #6EC3C9	#E54646 #F5B16D #99D1D3
#A0A0A0 #99D1D3 10S	#8D6B09 #CAE5E8	#FACE9C #99D1D3	#F5A89A #FACE9C #99D1D3	#FCDAD5 #FACE9C #6EC3C9
#6EC3C9 #D7D7D7 #555555	#976D00 #6EC3C9	#FDE2CA #99D1D3	#EE7C6B #CAE5E8	#E54646 #F09C42 #00B2BF
#ECECEC #898989 #00B2BF	#C18C00 #99D1D3	#F09C42 #00B2BF	#FCDAD5 #FCE0A6	#EE7C6B #EC870E #CAE5E8

<p align="center">图 1—73 　代表热带的配色方案</p>

5. 基本配色——奔放（Basic color-unrestrained）

即使使用朱红色这种最令人熟知的色彩，或它众多的明色和暗色中的一个，都能在一般设计和平面设计上展现活力与热忱。中央为红橙色的色彩组合最能轻易创造出有活力、充满温暖的感觉，如图 1—74 所示。

6. 基本配色——热情（Basic color-warm）

采用黄橙、琥珀色的色彩组合，是最具亲和力的。添加少许红色的黄色会发出夺目的色彩，处处惹人怜爱，充分表现出这类色彩组合的强度，会使人联想到耀眼的金光或珍贵的番红花，如图 1—75 所示。淡琥珀色组成的配色，使人有舒适、温馨的感觉。这类色调可作多种应用，如淡黄的明色可以营造出欢乐、诚恳的气氛。

图 1—74 代表奔放的配色方案

补色色彩组合		三次色彩组合	单色色彩组合	
#511F90 #F3C246	#3A2685 #F1AF00	#A2007C #F1AF00 #00A6AD	#C18C00 #F3C246 #F1AF00	#F1AF00
#6273B0 #FCE0A6	#2D1E69 #FACE9C	#780062 #C18C00 #008489	#F3C246 #D59B00 #F1AF00	#F9CC76 #F1AF00
#322275 #D59B00	#322275 #C18C00	#C57CAC #F9CC76 #6EC3C9	#97BD00 #D59B00 #F1AF00	#C18C00 #F1AF00
#A095C4 #F9CC76	#635BA2 #C18C00	#D2A6C7 #D59B00 #CAE5E8	#D59B00 #FCE0A6 #F1AF00	#FCE0A6 #D59B00

分裂补色色彩组合		类比色彩组合		
#C18C00 #205AA7 #5D0C7B	#205AA7 #F1AF00 #5D0C7B	#F1AF00 #F9F400 #5BBD2B	#EC870E #F1AF00 #F9F400	#B6292B #EC870E #F1AF00
#F3C246 #426EB4 #52096C	#184785 #F1AF00 #AA87B8	#C18C00 #F9F400 #5BBD2B	#D0770B #F3C246 #FCF54C	#E33539 #F5B16D #F1AF00
#D59B00 #205AA7 #38044B	#7388C1 #F1AF00 #8C63A4	#F9CC76 #FFFAB3 #5BBD2B	#F5B16D #F3C246 #F9F400	#F19373 #F5B16D #F1AF00
#F9CC76 #205AA7 #AA87B8	#426EB4 #D59B00 #5D0C7B	#FCE0A6 #DCD800 #C8E2B1	#FACE9C #C18C00 #FEF889	#FCD9C4 #F5B16D #D59B00

中性色彩组合		冲突色彩组合		分裂色彩组合
#D7D7D7 #B7B7B7 #F1AF00	#976D00 #FCE0A6	#205AA7 #F1AF00	#5D0C7B #F1AF00	#490761 #426EB4 #F3C246
#A0A0A0 #F1AF00 #000000	#976D00 #F1AF00	#10368T #F9CC76	#AA87B8 #F1AF00	#8C63A4 #7388C1 #F1AF00
#F1AF00 #D7D7D7 #555555	#C18C00 #F1AF00	#184735 #FCE0A6	#52096C #F9CC76	#79378B #635BA2 #D59B00
#ECECEC #898989 #F1AF00	#D59B00 #F1AF00	#1B4F93 #D59B00	#490761 #C18C00	#AA87B8 #7388C1 #F1AF00

图 1—75　代表热情的配色方案

7. 基本配色——传统（Basic color-Traditional）

传统的色彩组合常常是从那些具有历史意义的色彩那里仿来的。蓝、暗红、褐和绿等保守的颜色加上了灰色或加深了色彩，都可以表达传统的主题。例如，绿色无论是纯色或加上灰色的暗色，都象征财富，如图 1—76 所示。

补色色彩组合		原色色彩组合	单色色彩组合	
#354648 #006241	#0760098 #006241	#006241 #94S305 #38044B	#008C5E #67BF7F #006241	#006241
#EE7C6B #007F54	#7360011 #006241	#007F54 #ED6B09 #8C63A4	#98D0B9 #00AE72 #006241	#C9E4D6 #006241
#F5A89A #008C5E	#1F2001F #007F54	#006241 #D0770B #52096C	#00AE72 #008C5E #006241	#008C5E #006241
#FCBAD5 #007F54	#0B0098 #008C5E	#006241 #FACE9C #5D0C7B	#67BF7F #C9E4D6 #006241	#67BF7F #006241

图 1—76　代表传统的配色方案

分裂补色色彩组合		类比色彩组合		
#F19373 #007F54 #D2A8C7	#8E1B20 #008241 #64004B	#008241 #00876B #103667	#367517 #008241 #008768	#9C9900 #367517 #008241
#FCD9C4 #008241 #780062	#86292B #007F54 #780062	#007F54 #008489 #184785	#489620 #007F54 #008489	#C7C300 #489620 #008241
#F6B297 #007F54 #64004B	#EB7153 #008241 #8F006D	#008241 #009298 #184785	#C8E2B1 #008241 #008489	#FEF889 #50A825 #007F54
#EB7153 #008C5E #64004B	#F19373 #008C5E #780062	#008241 #00B2BF #94AAD6	#E6F1D8 #007F54 #99D1D3	#C7C300 #C8E2B1 #E6F1D8

中性色彩组合		冲突色彩组合		分裂色彩组合
#D7D7D7 #B7B7B7 #008241	#008241 #945305	#008241 #8E1B20	#008241 #64004B	#8E1B20 #64004B #007F54
#A0A0A0 #008241 #898989	#007F54 #BD8B09	#007F54 #C82E31	#007F54 #780062	#EB7153 #780062 #008241
#008241 #D7D7D7 #555555	#008241 #976D00	#008241 #F19373	#008241 #D2A8C7	#F6B297 #8F006D #007F54
#ECECEC #D7D7D7 #008241	#008C5E #C18C00	#008241 #FCD9C4	#008241 #E8D3E3	#FCD9C4 #C57CAC #008241

图 1—76 （续）

思考题

1. 色彩最基本的构成元素有哪些？
2. 色彩混合的特性有哪些？
3. 网页配色有哪几种方式？
4. 色彩具有哪些功能？
5. 网站美术设计中，色彩搭配要注意哪些问题？

第2章 网页布局设计

有些人认为，网页最主要的是内容，不需要再添加表面上的东西。可是，红花还不是需要绿叶陪衬吗？若只是单纯的文本，没有漂亮的布局，那么它所吸引的观看者能有多少？初学者如果能够了解一些基本设计，就会使自己的页面不会显得零乱，自己看了舒服，别人看了也开心，何乐而不为呢？

2.1 网页布局基础

网页制作时我们要怎么对页面进行安排布局才合理，使网页不会显得零乱，自己看了舒服，别人看了也不别扭呢？这是大多数初学者会问到的问题。我们的网页通常是一个800×600像素的画面，那么，如何对它进行排版呢？首先，最重要的一点就是主题设计，是一种有目的的创造。若在动手之前并不了解自己将要做什么以及如何去做，而只是一味地通过 Photoshop 的不同滤镜而达到各种特效，那么，最终做出来的东西最多在某局部看着觉得挺不错，但全局就显得太杂乱、不统一。其实要让别人一眼望去觉得很漂亮，实际上是需要很多理论知识的。

构成是将造型按视觉效应、视觉力学和精神力学等原则组成的、具备美好形态的造型。在构成形式中，有空间构成（平面构成和立体构成）和时间构成（静和动）。我们的创作就是要协调其中的种种关系，迎合大众视觉感受才能够打动观看者，达到我们想要的视觉冲击力。在这些形式中，可分为如下 4 个方面。

点：在空间里占有非常少量的面积，无法形成一个视觉上感觉的图形。无论什么形状都可以称作点。

线：点按一个方向集合在一起形成线。

面：线按一个方向排列形成一个平面。

体：多个面按不同角度进行衔接组合成体。一般是指物体占据的空间，有三维形状。

那么，当点、线、面、体集结在一个页面上时，它们的关系要如何协调呢？它们之间都有什么作用呢？

1. 点

点有集中视线、紧缩空间、引起注意的功能，密集的点引起面的感觉。灵活运用点，可使页面有一些本质上的变化。当点占据不同的空间时，它所引起的感觉是不同的。

（1）点居中会引起视觉集中注意，如图2—1所示。

（2）点靠上会引起向下跌落感，如图2—2所示。

图2—1　点居中　　　　　　　图2—2　点靠上

（3）点在上左或上右会引起不安定感，如图2—3所示。

（4）点在下方中点，产生踏实感，如图2—4所示。

（5）点在左下或右下，增加了动感，如图2—5所示。

图2—3　点在上左或上右　　　图2—4　点居下　　　　图2—5　点在左下或右下

为什么会有这样感觉呢？因为人的视觉都是从对生活的感觉中得来的。在下方的东西，一般联想到大地。在上方的东西，一般联想到浮云。同样，线、面、体亦然。

2.线

线又分为直线和曲线，如图2—6所示。直线给人以速度、明确而锐利的感觉，具有男性感。曲线则优美轻快，富于旋律。曲线的用法各异，必须结合自己的需要设计。而直线又分为斜线、水平线和垂直线。水平线代表平稳、安定、广阔，具有踏实感。垂直线则有强烈的上升和下落趋势，可增加动感。斜线一般不怎么使用，因为它会造成视觉上的一种不安定感。

图2—6　线

3.面

面是指二度空间里的形。面又分为几何形和任意形，有些人比较喜欢任意形，因为它往

往更人情味。几何形使人有一些机械感，但是，每一个图形里都会用到几何形，不同的形状，给人们的视觉感观也不同。

（1）圆形：运动、和谐之美，如图 2—7 所示。

（2）矩形：单纯而明确，稳定，如图 2—8 所示。

（3）平行四边形：有向一方运动的感觉，如图 2—9 所示。

图 2—7　圆形　　　　　　　图 2—8　矩形　　　　　　图 2—9　平行四边形

（4）梯形：最稳定，令人联想到山，如图 2—10 所示。

（5）正方形：稳定的扩张，如图 2—11 所示。

（6）正三角形：平稳的扩张，如图 2—12 所示。

图 2—10　梯形　　　　　图 2—11　正方形　　　　图 2—12　正三角形

（7）倒三角形：不安定，动态及扩张、幻想，如图 2—13 所示。

4．体

我们在日常生活中所看到的东西都是基于形与形、图与底的相互关系。图形之间、图底之间，正是由于对比产生差异而被我们所感知、所接受。图与底的视差越大，图形越清晰，对视觉的冲击力越大。下面来看图形易于成为"视觉中心"的条件。

（1）居于画面中心，如图 2—14 所示。

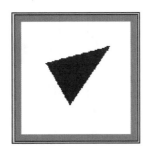

图 2—13　倒三角形　　　　图 2—14　居中

29

（2）垂直或水平的倾斜更易成为中心，如图2—15所示。

图2—15　垂直、水平的倾斜

（3）被包围，如图2—16所示。

（4）相对于其他图形较大的，如图2—17所示。

（5）色感要素强烈，如图2—18所示。

（6）熟悉的图案。如果这件东西我们很熟，则一定会以它为焦点，如图2—19所示。

图2—16　被包围　　　　图2—17　突出　　　　图2—18　色感要素　　　　图2—19　熟悉的图案

5. 图的特点

我们可以把最主要的东西做大一点，突出一点，色彩鲜艳一点，其他的东西小且色调不要那么鲜明，以免抢了主题的"风头"。一般来说，底要大于图，而图要鲜于底。一幅图的完美涉及形、声、色的有机结合，打动视知觉，使观者产生美的共鸣，一般来说，有以下几点。

（1）稳定性：我们的视知觉总是试图找一个平衡点，若找不到则产生混乱，如图2—20所示。

（2）对称性：相应的部位等量，易产于统一的秩序感，但比较单调，可采用增加局部动势的方法，以取得鲜明、生动的效果，如图2—21所示。

（3）非对称平衡：可以平衡为基础，调整尺寸形态结构，或者以形态各异的形，经视觉判断，放置在确定的位置，以得到预想的平衡。这与个人的审美有关，如图2—22所示。

图2—20　稳定　　　　　图2—21　对称　　　　　图2—22　非对称

6. 图片的和谐

通过上述的一些方法，主要是为了创造秩序，使相互的东西能够在互不干扰的系统中起作用。混乱与秩序之间的对照唤起了我们的视知觉，于是我们通过平衡、比例、节奏、协调，在迷乱中建立秩序，形成我们自己的风格，形成自己作品的独特气质。注意自己作品的**律动性**，通过一个重要基调实现，对于整个页面会具有画龙点睛之效。在这些图形排列中我们清楚地认识到，并非所有的节奏都产生律动性。

让图片达到和谐效果的方法如下：

（1）保留一个相近或近似的因素，自然地过渡，如图 2—23 所示。

图 2—23　自然地过渡

（2）相互渗透，如图 2—24 所示。

（3）利用过渡形，如图 2—25 所示。

图 2—24　相互渗透　　　　　图 2—25　利用过渡形

7. 图片的对比

在对比方面，必须有周密的编排，具体如下：

（1）方向对比。在基本有方向的前提下，大部分相同、小部分不同可形成对比，如图 2—26 所示。

（2）位置对比。在页面的安排不要太对称，以避免平板单调。应在不对称中找到均衡，由此得到疏密对比，如图 2—27 所示。

（3）虚实对比。事实上，虚与实是同等重要的，画黑则白出，造图则底成。应注意双方平衡，如图 2—28 所示。

图 2—26　方向对比　　　　图 2—27　位置对比　　　　图 2—28　虚实对比

（4）隐显对比。图与底比较，明度差大者显示，明度差小者隐藏。显与隐相辅相成，能造成丰富的层次感，如图2—29所示。

图2—29　隐显对比

2.1.1　网页布局基本理论

上面简要介绍了设计网页布局的基本知识，事实上，在构思和设计的过程中，还必须要掌握以下几项原则。

1. 平衡性

一个好的网页布局应该给人一种安定、平稳的感觉，它不仅表现在文字、图像等要素的空间占用上分布均匀，而且还有色彩的平衡，要给人一种协调的感觉，如图2—30所示。

图2—30　以咖啡色为主的韩国食品网站

2. 对称性

对称是一种美，我们生活中有许多事物都是对称的。但过度的对称就会给人一种呆板、死气沉沉的感觉，因此要适当地打破对称，制造一点变化，如图2—31所示。

3. 对比性

让不同的形态、色彩等元素相互对比，形成鲜明的视觉效果。例如，黑与白、圆与方、大与小、冷与暖、实与虚等对比，它们往往能够创造出富有变化的效果，如图2—32所示。

图 2—31　左右结构对称的韩国商务网站

图 2—32　采用对比色的韩国购物网站

4. 疏密性

网页要做到疏密有度，即平常所说的"密不透风，疏可跑马"。不要整个网页一种样式，要适当进行留白，运用空格，改变行间距、字间距等制造一些变化的效果，如图 2—33 所示。

图 2—33　疏密结构表现的韩国商务网站

5. 比例

比例适当，这在布局当中非常重要，虽然不一定都要做到黄金分割，但比例一定要协调，如图 2—34 所示。

图 2—34　以黄金分割点分割布局的韩国网站

2.1.2　九宫格基本布局

九宫格是一种比较古老的设计形式，它最基本的表现其实就像是一个 3 行 3 列的表格。其实它最初是在 Windows 的 C/S 结构中用得比较多，例如，软件中的窗体其实就是一个九宫格的典型应用，因为窗体需要向 8 个方向拉伸，所以在 C/S 软件中大量采用这种技术来布局设计。在 B/S 系统大行其道的当今社会，这种布局逐渐被一些网页设计师运用，用得最多的就是在圆角框布局中。九宫格原理示意图如图2—35所示。

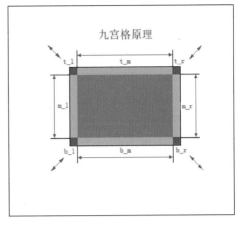

图 2—35　九宫格原理示意图

从图中可以看出，每一行包括 3 列，其中蓝色方块是顶角，这 4 个块是宽高固定的区域，而黄色的 4 个区域分别是 4 条边，这些都是要水平或垂直平铺的，而中间的橙色区域是装载内容的主要区域。这样的结构有利于内容区域随屏幕分辨率不同而自动伸展宽高，这种结构也是网页设计师最想要的一种布局结构，它灵动而从容。

所有的网页布局都可以在九宫格基本布局原型上变形而来，通过增加或删除"网格"的行与列，并调整不同"矩形块"之间的大小比例，来产生不同的布局效果。布局影响网站的整体效果，而最重要的就是分配内容给这些"矩形块"，面积较大的区域用来放置相对重要的内容，而面积较小的区域可以用来放置相对次要的内容。如果所划分的"矩形块"比例相同，则说明这些"矩形块"有着相同的级别。可以说，所有的网页都能够按照前面所介绍的方法进行布局。九宫格布局图如图 2—36 所示。

图 2—36　九宫格布局图

2.1.3　黄金分割式基本理念

黄金分割是指事物各部分间一定的数学比例关系，即将整体一分为二，较大部分与较小部分之比，其比值为 1 : 0.618 或 1.618 : 1，即长段为全段的 0.618。这一比例具有严格的艺术性、和谐性，并且最具有审美意义，因此被称为黄金分割。黄金分割示意图如图2—37 所示。

图2—37　黄金分割示意图

生活中黄金分割比例应用也是无所不在。例如，按 0.618 : 1 来设计腿长与身高的比例，设计出的服装最优美；而现实中的女性，腰身以下的长度平均只占身高的 0.58，所以许多姑娘都喜欢穿上高跟鞋，达到延长腿部长度从而符合黄金分割比例的目的。同样，芭蕾舞演员则在翩翩起舞时踮起脚尖，从而创造艺术美。

黄金分割是造型艺术中的分割法则，众多艺术作品普遍遵循这一比例，绘画、摄影、设计等艺术作品所表现主体的位置，大多位于画面的 0.618 处，即黄金分割处。

根据前面所介绍的网页布局方法，在布局网页框架时候，可以使用黄金分割比例，如拆分为3行或3列的布局，可以按照532、622、442的比例分配，同时尽量避免平均分配。

2.1.4　网页布局的类型

网页布局大致可分为"国"字型、拐角型、标题正文型、左右框架型、上下框架型、综合框架型、封面型、Flash 型、变化型，下面分别论述。

"国"字型：也称"同"字型，是一些大型网站所喜欢的类型，即最上面是网站的标题以及横幅广告条，接下来是网站的主要内容，左右分列两小条内容，中间是主要部分，与左右一起罗列到底，最下面是网站的一些基本信息、联系方式、版权声明等。这种结构是我们在网上见到的差不多是最多的一种结构类型，如图 2—38 所示。

图2—38　"国"字型布局的网站

拐角型：这种结构与"国"字型只是形式上的区别，其实很相近，上面是标题及广告横幅，接下来的左侧是一窄列链接，右侧是很宽的正文，下面也是一些网站的辅助信息。在这种类型中，一种很常见的类型是最上面是标题及广告，左侧是导航链接，如图 2—39 所示。

图 2—39　"拐角"型布局的网站

标题正文型：这种类型即最上面是标题或类似的一些东西，下面是正文。例如，一些文章页面或注册页面等，如图 2—40 所示。

图 2—40　标题正文型布局的博客网站

左右框架型：这是一种左右分别为两页的框架结构，一般左面是导航链接，有时最上面会有一个小的标题或标志，右面是正文。我们见到的大部分的大型论坛都是这种结构，有一些企业网站也喜欢采用。这种类型结构非常清晰，一目了然，如图 2—41 所示。

图 2—41　　"左右框架型"布局的网站

上下框架型：与上面类似，区别仅仅在于是一种上下分为两页的框架，如图 2—42 所示。

图 2—42　　"上下框架型"布局的网站

综合框架型：上页两种结构的结合，相对复杂的一种框架结构，类似于拐角型结构，只是采用了框架结构，如图 2—43 所示。

图 2—43　　"综合框架型"网站

　　封面型：这种类型基本上是出现在某些网站的首页，大部分为精美的平面设计并结合一些小的动画，放上几个简单的链接或者仅是一个"进入"的链接，有的甚至直接在首页的图片上做链接而没有任何提示。这种类型大部分出现在企业网站和个人主页上。如果处理得好，则会给人带来赏心悦目的感觉，如图 2—44 所示。

图 2—44　"封面型"布局的网站

　　Flash 型：与封面型结构类似，只是采用了目前非常流行的 Flash，与封面型不同的是，由于 Flash 强大的功能，页面所表达的信息更丰富，其视觉效果及听觉效果不次于传统的多媒体，如图 2—45 所示。

图 2—45　Flash 类型网站

　　变化型：上面几种类型的结合与变化。例如，本站在视觉上是很接近拐角型的，但所实现的功能是上、左、右结构的综合框架型，如图 2—46 所示。

图 2—46　"变化型"布局的网站

2.2　各网站布局特点分析

不同类型的网站，其设计风格、颜色搭配、适合人群、网页布局和功能等都会截然不同。

1. 联想网站

联想网站的特点如下：

（1）联想属于电子科技类型的公司，其网站以深灰和浅灰色为主要的色彩，配以蓝色为辅助色。整体的金属质感给人简洁、时尚、明快、稳重的感受。

（2）对于联想网站而言，其作用不仅仅是品牌推广，同时需要展示自己的产品和技术。整个网站通过清晰合理的导航与搜索功能，使访问者能够快速找到所需要的信息。

（3）联想的用户群体多是以从事计算机技术相关行业的人士，在图像素材的选择上多以新技术、新产品相关的内容为主，如图 2—47、2—48 所示。

图 2—47　联想官方网站

图 2—48　联想手机官方网站

网站在布局上采用了水平拆分，具有强烈的层次感和精确感，有助于信息分类。

2. 德芙网站

德芙网站属于食品行业类型，在很多国家德芙代表着一种美国式的生活方式，如图2—49所示。德芙网站的特点如下：

图 2—49　德芙网站首页

（1）德芙的标准色是以咖啡色为主的暖色调。经过心理学者多次测试表明，红色、黄色和温暖的咖啡色，可以作为"食欲色"，尤其是咖啡色，不仅可以引发食欲，还让人联想到巧克力的美好滋味，所以网站整体配色以咖啡色为主，以红色、黄色为辅进行搭配。

（2）德芙所要体现的是一种巧克力的顶尖品牌，网站内容主要为消费者提供有关膳食营养、食品质量与安全等方面的综合信息。同时把网站作为品牌推广的一种手段，所以产品的分类和搜索在这里不是最重要的部分。

（3）作为食品类网站，素材当然以视觉的产品图像为主，如图 2—50 所示。恰当地使用图像素材，具有比文字更强的说服力，更容易吸引访问者的视线。

图 2—50　大幅面的图片广告

（4）网页布局也是以水平分隔为主，简单明快，如图 2—51 所示。

图 2—51　水平分隔布局

不同类型的网站都有其各自鲜明的特点。一般可以根据网站所提供的内容资讯和功能服务对网站进行分类。可以分为 7 种类型：资讯类网站、电子商务类网站、互动游戏类网站、教育类网站、功能型网站、综合类网站、办公类网站。

2.2.1　资讯类网站

这类网站以发布信息为主要目的，其网站建设的主要目的是在互联网上宣传产品或发布新闻，不要求实现业务或工作逻辑。目前大部的政府和企业网站都属于这类网站。秦皇岛信息港，如图 2—52 所示。

图 2—52　资讯类网站

资讯类网站的综合特点如下：

（1）页面信息量大，页面的高度一般比较长，重要信息通常放置在页面的顶部。

（2）页面的内容以文字为主，图像较少，需要敏感的新闻图片来吸引访问者的视线，起到画龙点睛的效果。

（3）页面布局一般比较紧凑，多通过不同颜色加以区分。

1. 布局特点

对于资讯类网站而言，信息量越大，页面也就越高，一般布局以 3 栏或者 4 栏为主。例如，人民网承载的信息量大，页面高度将近有 10 屏左右，整个页面分为 3 栏。3 栏或 4 栏的布局有助于信息分类，适用于门户类和信息量大的网站。导航横向排在页面上部，左右两列是功能区和附加信息区，中间为主要信息显示区和重要资料显示区。由于页面中包含的信息量大，所以网站的首页应该设计成下载速度较快的方式。可以使用点、线、面的互相穿插、互相衬托、互相补充来构成最佳的页面效果。

2. 色彩搭配

资讯类网站常用的配色，是根据网站所提供的信息类型决定的，如果信息类型是政策法规，配色上会以灰色、红色和黄色为主。图 2—53 所示为中华人民共和国国家中医药管理局网页部分截图，整个网站使用了红色与黄色为主色调，给人庄重、严谨、大气的感受。

图 2—53　以红色和黄色为主色调的网站

如果信息类型是娱乐资讯，配色上以动感、时尚的颜色居多，如蓝色、绿色、洋红和紫色等。对于页面中的重点内容，可以使用一些对比强烈的颜色进行突出强调，引起浏览者的注意，如图 2—54 所示。页面左侧的新闻中心使用了蓝色的补色——红色，给人强调的感觉。

图2—54　以互补色为主色调的网站

2.2.2　电子商务类网站

电子商务类网站以实现交易为目的，以订单为中心。以下3个内容是这类网站必须实现的：商品如何展示；订单如何生成；订单如何执行。对于电子商务类网站而言，其产品的信息量也是非常庞大的，往往通过在页面中添加搜索功能和产品分类来使用户快速找到所需要的商品，如图2—55所示。

电子商务类网站的综合特点：

（1）产品信息量大，在页面中包含产品分类栏目，并且提供搜索功能，图2—56为中关村商城网站的首页截图。

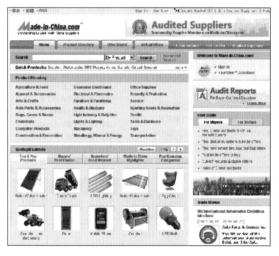

图2—55　以交易为目的的网站　　　　图2—56　电子商务类网站"中关村商城"

（2）产品展示多以图像和文字结合的方式为主，这样比只有文字说明更具有说服力，如图2—57所示。

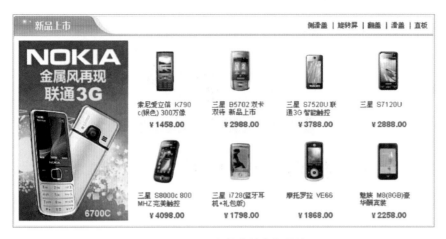

图 2—57　图文并茂的商务网站

（3）在页面中会有搜索、注册和登录等功能模块，其设计风格应该和整个网站统一，并且放置在网页最醒目的位置。

（4）交易是一种让人心情愉快的过程，所以电子商务类网站多以轻松、活泼的颜色搭配为主，如图 2—58 所示。

图 2—58　以红色和黄色搭配的商务类网站

1．布局特点

产品信息也是资讯的一种，电子商务类网站在布局上与资讯类网站有很多相似的地方，多采用 2 栏或 3 栏的布局，给人一种开放、大气的感觉，适用于信息量大的网站。导航多以搜索为主，横排在页面上部，左侧为栏目内容区，右侧以产品分类为主。可以运用对比与调和、对称与平衡、节奏与韵律以及留白等手段，建立整体的均衡状态，产生和谐的美感。

2．色彩搭配

电子商务类网站在配色上多以动感且有活力的颜色为主，如蓝色、洋红、橙色和黄色等，并且整体页面的明度较高。图 2—59 为易趣网首页部分截图，整个网站以明度较高的绿色和橙色为主色调，给人时尚和清爽的感受。

图 2—59　绿色和橙色搭配为主色调的网站

由于电子商务类网站中产品图像较多，图像本身的色彩已经非常丰富，所以网站配色应当尽量简单，否则容易造成混乱无序的后果，如图 2—60 所示。

图 2—60　简单配色网站

2.2.3　互动游戏类网站

互动游戏类网站是近年来逐渐风靡起来的一种网站。一般分为两种类型，一种是某游戏的官方网站，图 2—61 为网络游戏"神鬼传奇"的官方网站。这种类型的网站多以宣传为主要目的，同时提供一些点卡销售或游戏下载等会员服务。另一种是可以在线游戏网站，它是综合的网络休闲娱乐平台，以提供网络棋牌、对战、休闲等在线游戏为主要目的，如图 2—62所示。

互动游戏类网站的综合特点如下：

（1）网页设计中多以图像为主，有很强的视觉冲击力。

（2）网站内容相对较少，页面高度一般在 5 屏以内，布局多采用图像和分栏结合的方式。

（3）主色调根据游戏的主题而定，色彩搭配一般强烈、刺激。

1. 布局特点

对于大部分的游戏网站而言，所面对的人群以年轻人为主，所以在页面设计中会使用大量的图像或者 Flash 动画，其设计风格就像海报设计，给人视觉上的强烈冲击。常见的布局方式有两种形式，一种是以图像或者 Flash 动画为主的静态布局，另一种是静态布局和分栏布局相结合。

图 2—61　互动游戏类网站

图 2—62　在线游戏类网站

（1）静态布局。简单来说是把网页当做平面出版物创意设计，将信息与背景画面融为一体，没有清晰的界限区分，所以在布局上相对比较自由，网页图像通常采取分割整张图像生成网页的形式。图2—63为网络游戏"神兵传奇"的官方网站截图。整个页面的设计精美华丽，视觉效果较好，个性化强，但不适用于信息量大的网站，同时页面中有大量的图像，对浏览速度会有一定的影响。

（2）静态布局和分栏布局相结合的布局。这种布局形式兼顾了静态布局视觉效果好和分栏布局信息分类清晰的特点。图2—64为网络游戏"神兵传奇"的网站首页部分截图。在页面顶部以图像或者Flash为主的通栏，给人以强烈的视觉冲击；在页面底部的内容区域是以分栏的布局方式为主，兼顾了信息的分类。

图2—63　静态网页布局

图2—64　动静结合的网页布局

2. 色彩搭配

游戏类网站主要针对年轻人，在配色上大多以活力、时尚和动感的颜色为主，图2—65为"劲舞团"官方网站首页部分截图，整个网站配色以橙色为主。

有的网站会以黑色为主色调，配合红色、黄色等明度较高的颜色进行强烈的对比，让访问者过目不忘。图2—66为网络游戏"穿越火线"的官方网站首页截图。

图 2—65　以橙色为主色调的网站

图 2—66　以黑色为主色调的网站

2.2.4　教育类网站

与资讯类网站相似，教育类网站也是以提供资讯为主。有的教育类网站是以对学校本身的宣传为主，图2—67为河北科技师范学院网站首页截图。有的教育类网站提供在线教学，这种教学要求有直接回报，通常做法是要求访问者按次数、时间或数量付费。图2—68为新洪恩教育网站首页截图。教育类网站的综合特点如下：

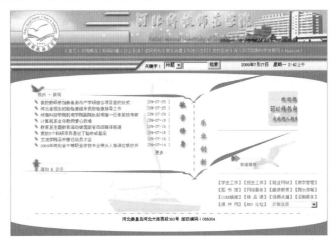

图 2—67　教育类网站

（1）教育类网站和资讯类网站类似，内容较多，布局以分栏的方式为主。

（2）本色多以绿色、蓝色为主，且明度较高，这样给人的感觉是轻松、活泼和大气，如图 2—69 所示。

图 2—68　在线教育类网站　　　　　图 2—69　以绿色和蓝色为主色调的教育类网站

1. 布局特点

教育网站的布局特点多样，对于教育机构的网站而言，多以静态布局和分栏布局相结合的方式为主，图 2—70 为北京大学网站首页布局结构。

图 2—70　北京大学网站布局

对于提供在线教学功能的网站，多以分栏的布局方式为主，图 2—71 为新东方在线网站首页布局结构。

2. 色彩搭配

教育类网站是为学生服务的，在配色上尽量使用轻松、具有活力的颜色，如蓝色和绿色等，并且颜色的明度较高，同时需要考虑到所面对学生的年龄层次。图 2—72 为育儿网的网站首页截图，这是一家专门针对 0～3 岁幼儿的早教培训机构，所面对的浏览者多以年轻的

父母为主，所以在配色上使用了大量轻快、明亮的颜色。

图 2—71 新东方网站布局

图 2—72 育儿网网站首页

2.2.5　功能型网站

这是最近两年发展起来的一种网站，著名的有 Google 和百度等，如图 2—73 所示。

(a) 百度网站首页

(b) Google 网站首页

图 2—73　功能型网站

这种类型的网站还有很多，如 2345 网址导航（见图 2—74），它主要的功能是提供互联网网址导航。

功能型网站的综合特点如下：

（1）对于功能型网站而言，布局看似简单，其中却包含很大的内容，网站都是根据访问者行为来设计页面的。例如，90％以上访问 Google 和百度首页的人都是直接搜索的，所以搜索框和按钮占据了页面绝对重要的位置。

（2）网页设计一定要注重用户感受，包括文字措词是否得体，下载速度是否可以忍受，功能是否实用，信息提示是否及时，布局是否清晰等。

（3）从视觉设计中提高用户对网站的感情和亲和度。例如，百度和 Google 在不同的节日有不同的 LOGO，会使用户产生一种有趣和有新意的感觉。

1．布局特点

功能型网站专注于实现某一种功能，所以页面布局比较简单，方便访问者使用。有代表性的有 Google 和百度。页面设计尽量简洁，没有性感的广告语句，同时下载速度快，如图 2—75 所示为 2345 网址导航的页面布局结构。

2．色彩搭配

功能型网站的色彩搭配不花哨，在"网址之家"的页面上没有特别鲜艳的色彩，没有特别动感的图片，也没有性感诱人的广告，给人的感觉很平和，绿色与其他色彩搭配很协调，不会产生视觉疲劳，换句话说，眼睛不累。

图 2—74　2345 网址导航网站

图 2—75　2345 网址导航网站布局

2.2.6　综合类网站

如雅虎、新浪和搜狐等，共同特点是提供两种以上典型的服务，像新浪、搜狐提供多少种典型服务很难说清楚。可以把这类网站看成一个网站服务的大卖场，不同的服务由不同的服务商提供，图 2—76 为网易网站首页截图。

图 2—76　网易网站首页

53

综合类网站特点如下：

（1）这类网站的首页在设计时都尽可能把所能提供的内容和服务包含进来，所以看起来非常拥挤。

（2）布局多以分栏布局为主。

（3）色彩搭配上尽量使用明快的色彩，如蓝色、红色或橙色等，给人感觉轻松、大气。

综合类网站的信息量巨大，清晰合理的页面布局，栏目风格协调统一是必须要注意的。用户进入网站后，可以方便快捷地找到与本网站相关的信息，所以在设计中体现很好的引导是一项重要的工作。图2—77为网易网首页顶部的导航。

图2—77　网易首页导航栏

当单击首页中的"体育"栏目后，进入到二级页面。二级页面的导航如图2—78所示。二级页面的导航在一级导航下方，包括"体育"这个栏目中的所有子栏目。

图2—78　二级页面导航栏

综合类网站主要以分栏布局为主，和资讯类网页相似，多以3栏或4栏布局为主，图2—79为新浪网首页布局结构。

图2—79　新浪网站首页布局

　　综合类网站多以白色为底色并结合某种主色调，白色和任何颜色的搭配都会给人轻快、活力的感觉。但是白色所占的面积应该是最大的。图 2—80 为搜狐网站首页部分截图，整个网站以白色为底色，由于使用了颜色表和 JavaScript 技术，内容区域的颜色可以由用户定制。

图 2—80　搜狐网站首页截图

思考题

1. 网页布局的基本理念是什么？有哪些特性？
2. 网页布局有哪几种类型？
3. 网页框架设计为区域划分时分为哪几个部分？分别有什么作用？
4. 分析不同类型网站的布局原则及特点。
4. 如果将静态页面设计成不规则框架结构，可以应用哪几种方法？

第3章　网页元素设计

 课前导读

网页基本元素

在网站中，网页的基本元素包括文字、图片、音频、动画、视频等。其中文字不但要符合排版要求，还需要精选图片、音频、动画、视频等，要符合网络传输及专题需要。值得一提的是视频是一个比较特殊的因素，精美的视频可以增加网页的交互性、亲和度。下面通过网站LOGO设计、网站Banner设计、网站导航栏设计、网站按钮设计、网站页眉页脚设计、内容区域设计及字体选择这6个方面重点分析网站元素的设计，如图3—1所示。

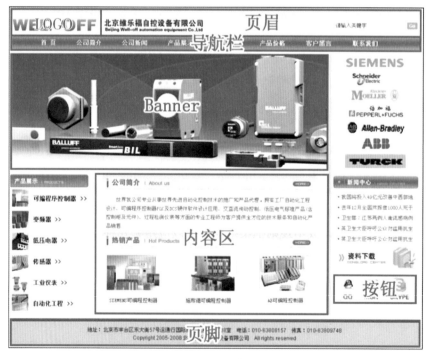

图3—1　网页的基本元素

3.1　网站 LOGO 设计

LOGO 是表明事物特征的记号。它以单纯、显著、易识别的图像、图形或文字符号为直观语言，除标示什么、代替什么之外，还具有表达意义、情感和指令行动等作用。LOGO 作为人类直观联系的特殊方式，不但在社会活动与生产活动中无处不在，而且对国家、社会集团乃至个人的根本利益，越来越显示其极重要的独特功用。

在电脑领域而言，LOGO 是标志、徽标的意思。而我们所讲解的 LOGO 是网站的标志图案，一般出现在站点的每个页面上，是网站给人的第一印象。LOGO 的作用很多，最重要的是表达网站的理念，便于人们识别，广泛用于站点的连接、宣传等，类似企业的商标。因而 LOGO 设计追求的是以简洁的符号化的视觉艺术形象把网站的形象和理念长留于人们心中，如图 3—2 所示。

图 3—2　LOGO 展示

1. LOGO 的作用

LOGO 是与其他网站链接以及让其他网站链接的标志和门户。Internet 之所以叫做"互联网"，在于各个网站之间可以链接。要让其他人走入你的网站，必须提供一个让其进入的门户。而 LOGO 图形化的形式，特别是动态的 LOGO，比文字形式的链接更能吸引人的注意。在如今争夺眼球的时代，这一点尤其重要。

LOGO 是网站形象的重要体现。对于一个网站，LOGO 即是网站的名片。而对于一个追求精美的网站，LOGO 更是它的灵魂所在，即所谓的"点睛"之处。

LOGO 能使大众便于选择。一个好的 LOGO 会反映网站及制作者的某些信息，特别是对一个商业网站，可以从中了解到这个网站的类型或内容。在一个布满各种 LOGO 的链接页面中，这一点会突出的表现出来。想一想，人们要在大堆的网站中寻找自己想要的特定内容的网站时，一个能让人轻易看出它所代表网站的类型和内容的 LOGO 会有多么重要。

2. LOGO 设计的基本原理

网站中的 LOGO 纷繁各异，表面上看，大多都是非专业人员设计的，没有一致性，其实不然，对于某个网站而言，在网络 LOGO 设计中极为强调统一的原则。统一并不是反复某一种设计原理，而是将设计人员所熟知的各种原理（主导性、从属性、相互关系、均衡、比例、反复、反衬、律动、对称、对比、借用、调和、变异）正确地应用于设计的完整和谐表现。LOGO 的统一性也表现在网站的整个版面色彩、布局、形式和内容等方面，充分体现数字化的视觉魅力。

构成 LOGO 要素的各部分还需要有独特性，也称做变化，体现不同网站风格和个性，具有辨别性。网站 LOGO 所强调的辨别性及独特性，导致相关图案字体的设计也要与被标志的性质有适当的关联，并具备独特的视觉风格的造型。统一是在多个独特性中提炼为一个主要表现体。在各独特部分的要素中精确把握对象的统一，并突出支配性要素，是设计网站 LOGO 重要技术之一。

3. LOGO 的国际标准规范

为了便于 Internet 上信息的传播，一个统一的国际标准是必需的。实际上已经有了这样的一整套标准。其中关于网站的 LOGO，目前有 3 种规格，如图 3—3 所示。

（a）88×31 这是互联网上最普遍的 LOGO 规格。

（b）120×60 这种规格用于一般大小的 LOGO。

（c）120×90 这种规格用于大型 LOGO。

（a）88×31 规格

（b）120×60 规格

（c）120×90 规格

图 3—3　LOGO 国际标准

4. 一个好的 LOGO 应具备的条件

一个好的 LOGO 应具备以下的几个的条件，或者具备其中的几个条件：

（1）符合国际标准。

（2）精美、独特。

（3）与网站的整体风格相融。

（4）能够体现网站的类型、内容和风格。

5. LOGO 的制作工具和方法

目前并没有专门制作 LOGO 的软件，其实也不需要这样的软件。我们平时所使用的图像处理软件或二维动画制作软件都可以很好地胜任这份工作，如 Photoshop、Fireworks 等。而 LOGO 的制作方法也与制作普通的图片及动画没什么区别，不同的只是规定了它的大小而已。

6. LOGO 示例赏析

新浪的 LOGO 底色是白色的，文字"sina"和新浪网是黑色的，其中"i"字母上的点用了表象性手法处理成一只眼睛，而这又使整个字母"i"像一个小火炬，这样向人们传达了"世界在你眼中"的理念，激发人们对网络世界的好奇，让人们很容易记住新浪网的域名，如图 3—4 所示。

百度的 LOGO 比较特别，主要由四部分组成，一是汉语拼音；二是一个动物的脚印，很调皮狡猾的样子，脚印里有汉语拼音；三是汉字"百度"，字体选择较严肃，拼音汉字协调分布在脚印的两边；四是百度的网址。当然，百度的理念"出门找地图，上网找百度"。让那只机灵的脚能帮我们找到所需信息，如图 3—5 所示。

图 3—4　新浪网站 LOGO

图 3—5　百度网站 LOGO

Yahoo 的 LOGO（中文站）很简单，英中文站名，紫字白底。英文"Yahoo"字母间的排列和组合很讲究动态效果，加上"Yahoo"这个词的音感强，使人一见就心情舒畅，如图 3—6 所示。

网易的 LOGO 使用了三色：红（网易）、黑（NETEAS）和白（底色）。网易两字用了篆书，体现了古典意味，也许在暗示网易在中文网络的元老地位吧。无论是从个人主页到虚拟社区，还是从新闻报道到专题频道等丰富方便的服务，都能表达出"轻松上网，易如反掌"的服务理念，如图 3—7 所示。

图 3—6　雅虎网站 LOGO

图 3—7　网易网站 LOGO

3.2　网站 Banner 设计

网站横幅（Banner）已经成为一种宣传推广的重要形式，但这些横幅广告除了版面细小外，图像的表现还受到像素较低等其他因素影响，给传统的平面设计师带来了新挑战。

设计一个吸引人的网页横幅其实可以很简单，主要是如何分配区域。如图 3—8 所示，在一个简单的网页中，上方的横幅是最重要的视觉元素。在很多博客网页中，它甚至是唯一的视觉元素，所以它的作用可以说是相当大的，必须能够与网站的风格配合，并能传达视觉

上的信息；必须让人看上一眼就能知道这个网站是的类型和风格。这个横幅还必须能够提供简单明了的导航链接。所有这些，我们都可以通过将横幅分成 3 个区域而轻松实现：每一个区域都具有自己的功能，而我们还要将这 3 个区域在视觉上统一，使三者具有相似性及协调性。看一下我们在本文中所介绍的例子。

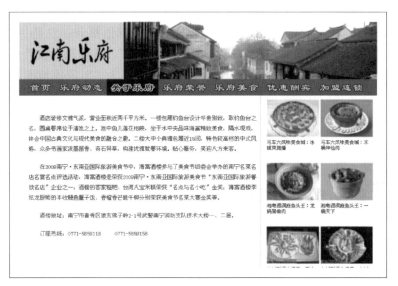

图 3—8　江南乐府网站

1. 从划分空间开始

一个网页横幅的宽度横跨整个网页，而高度又相当低。将其分成 3 个区域：名称、图片和导航链接，如图 3—9 所示。

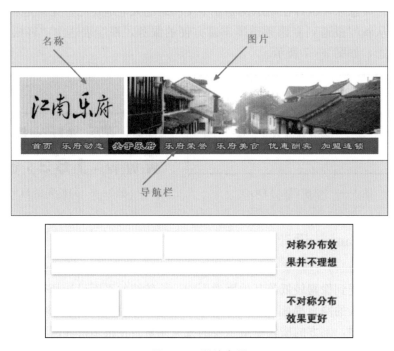

图 3—9　网站布局

　　如何分配区域：一般来说，我们都是将名称放在左上方，而导航栏目放在下方。其空间的分配应该慎重。空间的比例大小是根据具体的名称（长或短）和图片而定的，很难说有什么最佳的比例。但是，应该避免将上方空间分成两等份，因为分成两等份会让人的注意力都放在版式上，而不是放在内容上。采用不对称的分布效果会更好。

　　2. 寻找一张具表现力的图片

　　一张漂亮的图片是设计一个漂亮横幅的关键。在找到照片后，还要仔细研究截取照片的哪一部分可以最有效传达相关的信息。在实践中会发现，要发掘这一点并不难，如图 3—10 所示。

图 3—10　网站图片截取

　　截取照片时应记住一点：尽可能截取能够传达最多信息的那一部分。在图 3—10 的水乡风景图片中，有徽派建筑、水、天空。再看一下我们截取的部分，将这几个主要的图片元素都包括了，这正是我们所需要的。面积虽比原图小很多，但截取后的图片所要传达的信息不但没有减少，反而在层次感上还加强了。图片上有丰富的明暗区域，形成近、中、远 3 种视觉效果。

　　3. 用颜色分配区域

　　用吸管工具从图片选取一种较深的颜色，将这种颜色的色阶由暗到亮排列，然后再来决定每个区域所用的颜色，如图 3—11 所示。特别注意的是要产生对比。

　　强对比更具冲击力：上述所有的颜色都拥有同一种色调，并且这些颜色理论上都是来自于图片。可以说，无论如何将颜色分配到区域中，都可以形成协调的搭配，但对比度会因不同分配而有所区别。强对比具有冲击力，而低对比显得更平静。

　　4. 放置名称及导航文字

　　网站确定颜色后，我们还要看文字。文字应该能够与图片产生互补：繁杂的图片配置简单的字体，优雅的图片配置优雅的字体，平静的图片配置装饰性强的字体。请留意图 3—12

中，文字在颜色使用上的互换。黑色的文字用在黄色背景上，反之，黄色的字体用在黑色背景上，这样的互换可以使整个版面显得更加统一协调。

一个漂亮的名称应该具有独特性，同时字体也应该是规整的，毛笔字是我们这个例子中的第一选择。我们采用了一种中国古典样式的毛笔字字体，与这幅漂亮的图片产生互补，如图 3—13 所示。

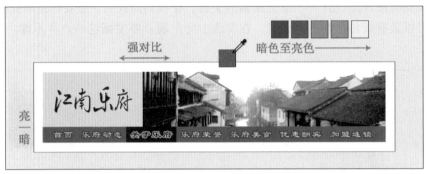

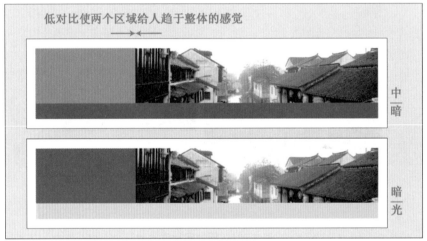

图 3—11　网站颜色搭配

图 3—12　网站颜色选配

图 3—13　网站字体选择

5. 采用补色

如图 3—14 所示，一张半抽象的图片传达出建筑设计公司的风格，如果我们按上面的例子来选择颜色，那么蓝灰的颜色会对 LOGO 产生过于抑制的影响，所以这里使用一种反色。

图 3—14 网站颜色选配

补色形成强烈的对比效果：整张图片都是由冷色构成的，而对于一间年轻的建筑设计公司来说，蓝色不能传达它那种冲劲和活力。

解决办法：用蓝色的反色或补色安排 LOGO 区域。我们首先在色轮上确定蓝色的位置，然后选择与其相对的另一种颜色（见上方色轮）。互为补色的两种颜色并不拥有同一种基色（不像其他颜色关系，如绿色和橙色，这两种颜色都有黄色在里面），这就是为什么互为补色的两种颜色能够形成非常强烈的对比。在上方这个色轮中，蓝色与黄色具有较高的色度对比。

3.3 网站导航栏设计

3.3.1 导航栏类型

作为页面设计的重点，大家对导航栏肯定不陌生，如 Tab 式导航栏、网站地图、软件中的菜单导航栏、索引表，等等。导航栏设计看上去非常的简单，只是通过一些链接浏览网站中不同的网页。但事实并非如此，设计导航栏是非常复杂和严谨的。

导航栏能让我们非常容易地浏览不同的页面，是网页元素非常重要的部分，所以导航栏一定要清晰、醒目，导航的内容看上去形式既要简单又能准确地表达；如果没有详细的导航引导，用户则很容易在网站中迷失。一般来讲，导航栏要在首页醒目的位置显示，导航栏增加下拉菜单为用户指明方向。

导航栏的设计一直在网页制作中受到重视，一般分为横向和纵向，对网页设计者来说，设计的导航栏不仅要美观，而且又要突出重点。Photoshop、Fireworks 等绘图软件使我们可以快速制作出漂亮的网页导航栏，接下来介绍导航栏设计制作中常见的几种做法。

1. 简单的导航栏

只是简单列出了网页所有的内容，让我们对网页的内容一目了然。背景单一，字体简洁，如图 3—15 所示。

首页	中华美食	美食地图	饮食健康	厨房厨具	美食论坛

图 3—15　单一网站导航栏背景及字体

在此基础上还可以对导航栏加适当的亮光，如九天音乐网上的导航，如图 3—16 所示。

首页	音乐	歌手	专辑	音乐包	排行榜	MTV	九天星访

图 3—16　网站导航栏高亮显示

这种导航栏采用比较简单的做法，只是渐变的背景和文字组合，中间用线条分开。在这个基础上我们还可以对其进行描边、加适当的分隔线等对其进行美化，并且渐变颜色的深浅上的制作也可以变化，如图 3—17 所示。

图 3—17　网站导航条分隔符

同样都是横向显示的网页，可以用绘图软件自带的小图形和文字等来美化导航条，使网页更加生动形象，如图 3—18 所示。

图 3—18　图标形式的网站导航栏

如果网站的内容较多可以分两栏显示，可用分隔线划分。如图 3—19 所示适用于大型的网站，这样内容再多也会显得井井有条。

首页	新闻	社区	博客	中国侨网	华文报摘	财经	金融	证券	理财	文化	娱乐	体育	视频	图片	图库	
国际	港澳	台湾	法治	侨界	华人	华教	IT	房产	能源	汽车	教育	健康	生活	世博	演出	供稿

图 3—19　分栏形式的网站导航栏

也可让导航栏与网页主体融为一体，不特意划分区域，同样也是层次分明，主题明显。一般适合于设计比较简洁的网页，如图 3—20 所示。

图 3—20　与网站主体相容的导航栏

2. 方形导航栏

这种导航条在做法上相对比较复杂些，用这种导航栏要比上面的导航条更加清晰明了，如图 3—21 所示。

图 3—21　方形导航栏

再如游戏类的一些导航，如图 3—22 所示。

图 3—22　自由骑士网站导航栏

3. 较复杂的导航栏

这些导航条往往具有一定的品质，如图 3—23 所示，有一种金属质感，又比较的精细，对网页的美化起一定的作用。

图 3—23　金属质感的导航栏

3.3.2　导航栏页面的组织原则

有些用户往往网页张数做不多，甚至几个导航就做几张网页，这就是在导航的组织上有问题，请看图 3—24 所示的网站，主页、子页导航的结合。

网页导航栏在网页设计中的特殊重要地位是显而易见的。一个网站，导航栏的设计成功与否，直接决定了用户的进一步阅读。因此，在网页设计过程中，我们要力争设计一个"设置合理、有个性且符合页面风格"的导航栏，以换取良好的用户体验。

下面归纳一些网页导航栏设计中的新潮流和发展趋势。

图 3—24　网站导航栏的层级下拉菜单

3.3.3　导航栏设计的新潮流

1. Mac 风格

Apple 公司的产品经常能引领新的潮流，如现在十分风靡的 iPad，网页导航栏亦是如此。毫不夸张地说，苹果那种质感强烈的简洁设计已经风行多年了，但仍丝毫没有过时的征兆。Mac 元素仍或多或少地被网页设计师们所吸收、运用，如图 3—25 所示。

图 3—25　Mac 风格网站导航栏

图 3—26 是带 Mac 元素的设计应用案例，具有强烈的 Mac 质感。

图 3—26　带有 Mac 风格的网站导航栏

2. Tab 选项卡风格

先让我们认识一下 Tab 元素的每个构成部分，Tab 选项卡在网页导航栏设计中运用相当普遍，其效果可谓五花八门。之前，绝大多数常见的 Tab 选项卡都设计成横向格局，但近两年又出现了创新——纵向 Tab 成为设计时尚。这种创新在一定程度上丰富了 Tab 的表现力，为之注入了新的活力，如图 3—27 所示。

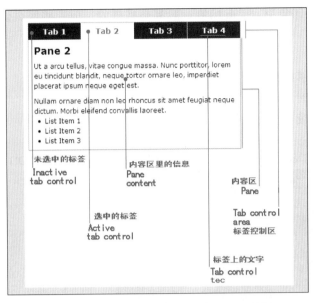

图 3—27　Tab 选项卡设计风格的网站导航栏

图 3—28 是带有 Tab 选项卡的网络导航栏。

图 3—28　带有 Tab 选项卡的网站导航栏

图 3—29 是二级层联的 CSS Tab 选项卡，在一个 CSS Tab 内容块中，可以再加入一个二级 CSS Tab。

图 3—29　带有 CSS Tab 选项卡的网站二级导航栏

在很多人的第一印象里，Tab 标签一般都是横排的。但一些网页设计师打破了这个死循环，做出了竖排 Tab 的效果，吸引了很多人的眼球。但竖排的导航也有几个明显的缺点：

- 网页需要有足够的长度来显示全部的分类；
- 浏览该导航的时候需要滚动页面；
- 文本比较难阅读，没有人的头是歪向一边的。以图 3—30 做例，相信大家就明白了。

图 3—30　竖式导航栏

3. 图标应用越来越受到重视

为了让网页导航栏更加显眼，设计师们有时会通过使用图标来修饰，这种做法越来越受到推崇。值得提醒的是，这里所选用的图标必须能清晰辨认、且能够体现分类内容，而不是用更大的图标来吸引眼球。这样的导航栏即使语言不通，但也能清楚地明白网页的内容，如图 3—31 所示。

有时把图标嵌入到文字里，这里我们可以看到利用图标强化标签文字描述的应用，如图 3—32 所示。

图 3—31　图标形式的网站导航栏

图 3—32　图标镶嵌文字的网站导航栏

4. 手绘风格是目前最具个性化的导航栏设计

这种手绘的风格，经常出现在个人博客的页面设计中。原因只有一个，它是网站站长展示站点个性的一个有效元素。许多美工功底比较好的网站站长，都乐于通过手绘的方式来制作自己的网页。自从博客兴起以后，展示个性成为这个时代的一个趋势。很多绘画爱好者通过手绘来制作自己的个人网站，如图 3—33 所示。

5. 带文字描述的导航栏

导航栏的首要任务是指引访客进入网站的各个分类，但很多时候，这些分类难以通过一两个词汇描述清楚。因此，采用文字描述辅助导航的方法，可以让访客在点击进入之前，提前了解到自己将要看到的网页内容梗概，如图 3—34 所示。

图 3—33　手绘风格的网站导航栏

6. 暗示性导航栏

与带文字描述的导航栏效果有所不同，暗示设计一般通过色彩或图形来提示浏览者。不过如果浏览者没有足够的领悟能力，很难察觉到这一点。例如，图 3—35 所示的按月存档的导航，设计师为各个月份设置了代表颜色，温暖的月份用偏红的暖色调，寒冷的月份用偏蓝的冷色调。

图 3—34　带文字描述的网站导航栏　　　　　图 3—35　暗示性网站导航栏

7. Flash 风格的导航栏

Flash 风格的导航设计已出现很长时间了，但它在未来很长一段时期内仍将是设计师们所喜爱的一种设计手段，仍然将受到设计师们的青睐。具体原因主要取决于 Flash 本身的强大开拓性和灵活性，设计者往往需要通过 Flash 的形式，才能最好地切合自己的意图，这是 Flash 最大的魅力所在，如图 3—36 所示。

图 3—36　Flash 风格的网站导航栏

导航栏的设计是不能胡乱设计的，每一步都需要经过深思熟虑，在网页上必须能够吸引浏览者点击。

3.4　网站按钮设计

网页设计中使用按钮是十分普遍的现象，大多数时候设计师都会使用一些现成做好的精美按钮。不过对于有些网站风格，一时并不能找到合适的按钮，当我们需要为网站独自设计按钮时会发现，看似小巧的按钮设计起来并不容易。

3.4.1　网站按钮应具备的特征

好的网页按钮设计一定会是醒目的，并且能吸引用户眼球。优秀的网页按钮设计一般都具备以下 5 个必不可少的特征。

（1）颜色。颜色与平静的页面相比一定要更加与众不同，因此它要更亮而且有高对比度的颜色，如图 3—37 所示。

（2）位置。它们应当"座落于"用户期望更容易找到的地方。产品旁边、页头、导航的顶部右侧……这些都是醒目且不难找到的地方。无论哪个页面引导它们跳转，用户会很轻易地找到它们，很容易地执行这个行动，因为它的位置足够显眼，如图 3—38 所示。

图 3—37　对比强烈的按钮

图 3—38　醒目位置的按钮

（3）文字表达。在按钮上使用什么样的文字表达给用户是非常重要的。它应当简短并切中要点，简洁明了，并多以动词为主，如注册、下载、创建、尝试……

如果想切实地达到吸引用户点击的按钮，则添加"免费（Sign up for FREE）"的确可以起到诱惑的效果，当然那要真的是免费的，不要误导或欺骗用户，如图 3—39 所示。

（4）尺寸。如果是最重要的按钮并且希望更多的用户点击，那么让它更醒目些是没有坏处的。把这个按钮设计得比其他按钮更大些，并让用户在更多的地方找到，如图 3—40 所示。

图 3—39　带有文字描述的按钮

图 3—40　超大尺寸的按钮

（5）特效。按钮不能与网页中的其他元素挤在一起。它需要充足的 margin（外边距）才能更加突出，也需要更多的 padding（内边距）才能让文字更容易阅读，简单的形式能传递一种很直观的感觉，可以通过点击"Start Creating"，如图 3—41 所示。

3.4.2　网页的行动召唤

网页的行动召唤如下：

（1）一个网页可能有多个行动召唤。可以通过改变行动召唤的大小来说明某一个行动召唤相比其他行动的重要性。在一些网页中就有这样的实例，页面中让用户注册并获取邮件通知的行动召唤按钮明显大于继续阅读召唤按钮，以此来说明他们更希望用户订阅内容而不是继续查看内容，如图 3—42 所示。

图 3—41　特殊效果的按钮

图 3—42　大尺寸的行动召唤按钮

（2）将一个行动召唤按钮放置在一个明显的区域是一个让它在页面布局中突出的方法，如图 3—43 所示。

（3）将一个行动召唤按钮定位到页面的中间，而不是两侧（或更小的和不重要）的位置是一个很有效地吸引注意和诱导行动的方法，如图 3—44 所示。

图 3—43　凸显的行动召唤按钮

图 3—44　醒目位置的行动召唤按钮

（4）图 3—45 充分反映了一个行动召唤按钮和它周边元素的色彩反差在网页中是如何有效地吸引用户注意的。周围的元素颜色都是以黑色和白色为主，而这个行动召唤按钮却是一个明亮的蓝色。

（5）即使在一个图形复杂的图像下面使用一个简单的行动召唤按钮设计，利用背景色与前景色的反差，依然因颜色的选择而醒目，如图 3—46 所示。

图 3—45　颜色和亮度对比强烈的行动召唤按钮　　　　图 3—46　简单形式的行动召唤按钮

（6）在主要行动旁边显示次要行动，两个紧挨着的行动召唤按钮（居中并放在页面头部），如图 3—47 所示。

（7）重复能给一个行动召唤按钮添加紧迫性。通常情况下，创造紧迫感可以有效地暗示用户采取行动，如图 3—48 所示。

图 3—47　连续形式的行动召唤按钮　　　　　　　图 3—48　重复形式的行动召唤按钮

（8）图 3—49 中的行动召唤按钮被放在一个非常醒目的位置，在页面的最顶部，用大小和色彩从周边相关元素中高亮显示出来。

（9）用户有时认为有些行动召唤按钮很费时。通过一些简单的介绍更容易让你的行动召唤按钮被点击，如图 3—50 所示。

图 3—49　醒目位置的行动召唤按钮　　　　　图 3—50　带有简单介绍的行动召唤按钮

（10）在图 3—51 中，很清晰地告诉用户注册邮件服务将不会收到垃圾邮件，这是用户

点击行动召唤按钮时最担心的一件事。

（11）图 3—52 所示的行动召唤按钮告诉用户注册时要先支付一些费用，但是可以获得 30 天的免费试用期限。

图 3—51　带有注释的行动召唤按钮

图 3—52　带有注释的行动召唤按钮

（12）在图 3—53 中，召唤按钮显示两个潜在的用户行为 "TRY IT FOR FREE" 和 "VIEW FEATURES"。对于已经了解和想要现在尝试的用户来说，他们可以执行首要行动，而其他的想要在做出时间承诺之前浏览一下，可以选择查看该网站应用更多特性的次要行动。

（13）在图 3—54，中召唤按钮告诉用户预期的事情：Sign up for your FREE trial（Start sending files within minutes）。

图 3—53　并列关系的行动召唤按钮

图 3—54　带有预示的行动召唤按钮

（14）在图 3—55 中，这组行动召唤按钮使用垂直排列组合来展示给用户，告诉用户这些行动按钮顺序的重要性。主要期望的行动顺序首先是获取评估，接着了解服务的详情，最后对比不同方案之间的差别。

图 3—55　垂直排列形式的行动召唤按钮

下面是行动召唤按钮欣赏，供大家参考，如图 3—56～3—64 所示。

图 3—56　www. shinybinary. com

图 3—57　www. uploadify. com

图 3—58　www. daksha. com

图 3—59　www. webreference. com

图 3—60　www. goodbarry. com

图 3—61　www. mailakery. com

图 3—62 www.cssmania.com　　　　　　　　图 3—63 www.nfl.com

图 3—64 www.spinen.com

3.5 网站页眉、页脚设计

3.5.1 页眉设计

页眉指的是页面上端的部分，其作用是定义页面的主题。例如，一个站点的名字多数显示在页眉里，访问者能很快知道这个站点的内容。页头是整个页面设计的关键，牵涉到下面的更多设计和整个页面的协调性。由于页眉的注意力值较高，大多数网站制作者在此设置网站宗旨、宣传口号、广告语等，有的则把它设计成广告位出租。

图 3—65 所示的网站页眉由两个色带构成：黄色和墨绿色，这两种颜色构成了一个简单坚实的页眉并统领着整个网站。标志及链接文字则用黑色和白色两种字体（如图 3—66 所示），为了柔和视觉效果，由下至上使用了一个非常微弱的渐变面。页眉右方远处有几个固定的链接，黑的的文字显得相当低调，但由于处于页眉的区域内，没有人会忽视它的存在。

图 3—65 黄色和墨绿色搭配的页眉　　　　图 3—66 黑色和白色搭配的文字

3.5.2 页脚设计

页脚是页面底端部分，与页头相呼应，通常用来显示站点所属公司（社团）的名称、地址、版权信息、电子邮箱的超链接等。

有效设计的页脚可以发挥很大的作用。不要将页脚想象成一条多出来的"尾巴"，而应该将它看作一个支撑点，支撑着上述所有内容的一个区域。页脚区域中放置的也是一些固定不变的内容，如链接、联系信息及版权等，如图 3—67 所示。

图 3—67　网站页脚

在设计中，层次感是非常重要的。如果将页眉与页脚设计成相同的分量，给人的感觉就像夹心饼干，分散了读者的注意力，弱化了版面的力量感。相反，3 个区域呈现层次感，每个区域都能够正确承担起自己的任务。在脑海中一定要记住的是，读者的眼睛永远会集中在中心区域内，所以这里要放置最重要的信息，周围所放置的是支持性的内容，如图 3—68 所示。

图 3—68　页与眉页脚的搭配

3.6　内容区域设计与字体设计

1. 内容区域设计

在页眉与页脚之间的白色区域是内容区域，也是图 3—69 中视觉焦点所在。在每一个页面中的文章，都显得相当简短，而且像印刷的书本那样的文字排版，行距非常大，采用衬线字体，整个页面显得清爽而不窒息，其书本气息让人能够舒适阅读。

图 3—69　大小合适的内容区域

2. 字体设计

最近有不少人都提及了网页上该如何选择字体的问题。问题虽然小，却是前端开发中的基本，因为目前的网页还是以文字信息为主，而字体作为文字表现形式的最重要参数之一，自然有着相当重要的地位，遗憾的是字体的重要性在很长时间内并没有得到足够的重视。很多人对字体的概念还是停留在 font-family：宋体、Arial、Helvetica、Serif 的阶段，却不明白为什么这样设置，这样设置是否合理，等等。下面进行具体说明。

（1）将文字作为设计基本元素来运用。在一开始版面设计时，不要在意文字的内容，把文字看成一种设计元素，因为在讨论网页设计与排版时，文字的实际内容并不重要。当然，对一个网页设计来说，文字内容是不能有任何文法或错字的。为了将文字当作一个设计元素来讨论，我们要注意文字区块的形状与版面安排方式，如图 3—70 所示。

（2）字体的水平与垂直排列。无论是否在网页中运用了隐藏的格线，都应该将文字区块的边缘与图形边框或网页上的其他元素对齐。当然有时也会有效果不错的穿插文字，但它必须与其他元素达到良好的平衡，让人觉得是经过特意设计的，而不是一个设计错误。网页中的表格功能，让网页设计者更能够随意地控制文字的居中或对齐，而注意页面的规格与文字区块的宽度之间的关系也是很重要的，如图 3—71 所示。

（3）字型的运用要有统一性。要有效地使用字型与字体，设立一个规则并遵从这个规则。例如，所有的英文书名都使用斜体字，所有的副标题字体都设为四级……这能让观众从文字体裁的式样，快速地了解网页的文字内容，如图 3—72 所示。

图 3—70　将文字作为设计元素的网页

图 3—71　文字的横式与竖式
排列搭配的网页

图 3—72　网页字型统一的网页

（4）标题字的运用。如果使用标题或较大字体的格式作为对某一页的快速浏览，那么浏览者通常就能很快地找到想要的资讯。HTML 提供了从〈H1〉到〈H6〉的旗标，来控制字体的大小，H1 代表最大的字体。所有的浏览器都支援这组旗标，不过实际上的字体大小多少会有些出入。另一种制作标题的方式就是用〈FONT SIZE ＝ 4〉…〈/ FONT〉这组旗标，来设定字体的大小。这种方式在没有分段符号的情况下具有弹性，也可以用它来改变某一行的字体大小，如图 3—73 所示。

图 3—73　标题文字的运用

（5）文字的反锯齿状与锯齿状。既然我们所做的是用在荧屏上的设计，那就难免会受到荧屏解析度的限制，在大部分的个人电脑以及麦金塔的标准解析度荧幕上，我们都可以清楚地以肉眼看出组成文字的像素，尤其是有棱有角的字（如 W），这对大标题以及斜体字的使用来说，是一个很大的困扰。一般来说，这对 SGIs 及 SUN 的工作站荧幕则不是问题，因为他们有较高的解析度。有时会使用反锯齿文字（即无锯齿线），在这种情况下，必须创造出一个包含这项文字的图形，当然，这是一种妥协，若想要增加字型品质，就得要花费较多的下载时间。有时对格式的要求超出 HTML 所能提供的功能，例如，想要让文字机动性地环绕着图像，具有层次感，或使用特殊字型……这时最好的方法就是把文字转换成图像的形式，可以一种较低位元的格式存储文字，来减少档案传输所需要的时间，如图 3—74 所示。

（6）文章与字型的整合。常见网络平台可以通过〔FONTFASE＝"　　"〕这种形式直接指定字型，但不是所有平台都能够支持，转换平台时它们常常会变成无效的设定。这是由

于网页所指定的字型不能随文件一同下载并嵌入。这一问题严重阻碍了网站的文字展示效果。目前大多网站平台都在开发新型动态字型技术，届时新的技术将能免除将字型转换成图像的麻烦，如图3—75所示。

图3—74　文字的反锯齿与锯齿

图3—75　文章与字型的整合

（7）英文大写字体的运用。在打字机的年代，文字的格式很单一，当我们要突出某些文字时，通常会用字母大写或字体加粗的形式表现（见图3—76）。但是现在我们可以应用一些醒目的字体或字体颜色来取代这一表现形式（见图3—77），从而大大提高文字的可读性。

图3—76　英文大写字体的运用

图3—77　醒目字体及字体颜色的搭配

（8）运用小字段。将一大段的文字分割成几个较容易控制的小段落也是一种提高文字可读性的有效方法，使用分隔符号、图形，或在段与段之间加以分隔，能够让人在视觉上稍作休息，继续阅读下一段文字。一段简短的文字要比一大段没有间断的文字容易阅读得多，如图3—78、3—79所示。

图3—78　没有任何变化的大段文字

图3—79　运用小段文字

（9）文字与互动设计。文字可以多种形式来增加互动性，除了超链接功能外，也可以让用户自己输入资料信息，从而让用户有新奇的体验，如图 3—80、3—81 所示。

图 3—80　文字超链接　　　　　　　　　　图 3—81　用户可自填信息

思考题

1. 网站 LOGO 的作用及应具备的条件？
2. 导航栏的类型及其组织原则是什么？
3. 网站按钮应具备哪些特征？
4. 网页制作中常用的按钮效果有哪些？
5. 怎样理解按钮的行动召唤？

第 4 章 网页风格设计

课前导读

网站风格设计分析

近些年随着互联网在中国的普及，中国在网站建设方面也逐步从向欧美、日韩等国家网站风格的学习阶段转向通过运用一些具有中国传统特色的元素和构图方式，逐步脱离欧美、日韩等国家网站风格的设计，从而形成一种富有中国文化特色的网站风格。由于中国特有的文化形成了不同于其他国家的网页元素，中式网站既可以满足企业用户气势磅礴、高贵大方的表现要求，也可以满足产品宣传唯美细腻的要求，在中式文化特色元素的使用上更趋于多元化，中式元素的丰富变化可以为网站展示内容提供更为贴切的表现形式，营造特有的氛围。具有中国文化特色的各种元素在网站的设计中大量应用，包括具有民族特色的色彩、文字、图案或图片的应用，如各民族的传统服饰、装饰品、手工艺品、特色建筑、绘画等，通过这些元素的合理搭配，给浏览者一种富有浓重中式传统特色风格的印象，从而形成了一种民族特色与文化特色鲜明、整体搭配和谐的中式风格。

4.1 中式典雅风格设计

1. 色彩

（1）红色。红色在中华民族的传统观念中被赋予很强烈的情感色彩，红色本身给人以喜庆、热情、欢快等强烈的感受，在网站中的应用，既可以作为网站的背景应用，也可以在网站中的某个区域中使用，以突出其中内容的重要性等，如图 4—1、4—2 所示。

图 4—1 以红色为主色调的网站 1

<center>图 4—2　以红色为主色调的网站 2</center>

（2）黑色和白色。在中国，黑色给人的感觉是高贵、沉默、安静、高深莫测。黑色象征着稳重、严肃，同时也给人一种复古、怀旧、神秘以及静寂的感觉。而白色让人感觉肃穆、庄严、圣洁无暇。这两种颜色的使用，在中国的一些特有图案中还是很常见的，如太极图、华表、石狮子等，如图 4—3 所示。

<center>图 4—3　水墨风格的网站</center>

（3）黄色。黄色是阳光的色彩，具有活泼与轻快的特点，给人十分年轻的感觉，象征光明、希望、高贵、愉快，如图 4—4、4—5 所示。

浅黄色表示柔弱。它的亮度最高，与其他颜色配合很活泼，有温暖感，具有快乐、希望、智慧和轻快的个性，有希望与功名等象征意义。

黄色也代表着土地、象征着权力，并且还具有神秘的宗教色彩。黄色的性格冷漠、高傲、敏感，具有扩张和活泼跳跃的视觉印象。适合服装和化妆品等表现个性的网站。

浅黄色代表着明朗、愉快、希望、发展，具有雅致、清爽属性，较适合用于女性及化妆品类网站。

明黄色是皇权的象征，象征着权力和地位、富有和高贵。千百年来只有皇帝享有对明黄

使用的权利。

中黄色有崇高、尊贵、辉煌、注意、扩张的心理感受。

深黄色给人高贵、温和、内敛、稳重的心理感受。

图 4—4　与土黄色搭配的网站

图 4—5　金黄色为主色调的网站

除了红色、黑色、白色、黄色以外，还有其他的颜色同样可以传达一些传统观念中的意识色彩，如紫色，象征富贵、华丽，古代即有衣紫为贵的定制，如图 4—6 所示。

图 4—6　以紫色为主色调的网站

2. 元素

中国是一个拥有五千年历史的文明古国，也是一个多民族融合的国家，因此为设计师在网站设计中提供了大量丰富的具有中式传统风格的设计元素，而这些元素在网站设计中的应用，更是充分地体现了中式传统风格网站的中式特色、传统特色和民族特色。具体包括：建筑、绘画、装饰、家具、摆饰陈列品、传统服饰、文字、颜色、图案、传统造型，如图 4—7～4—15 所示。

图 4—7　中式建筑

图 4—8　中国画

图 4—9　中国古代雕塑

图 4—10　中式家具

图 4—11　中国古代工艺品

图 4—12　中国书法

图 4—13　中国古代图案

图 4—14　中国剪纸

<div align="center">图 4—15　中国古代装饰文案</div>

3. 艺术字体的设计及应用

中文艺术字在网页设计中的设计应用会以一个漂亮字型的变化配合具有中国传统特色的图案形成一种融文字和图案于一体的设计风格，既摆脱了单一文字字体变化的单调性，又可以通过图案的配合更为形象地展示文字所要表达的寓意，从而形成艺术风的统一，将文字设计图案化，如图 4—16 所示。

<div align="center">图 4—16　中国文字与图案</div>

4. 线条和方圆

在中式传统风格的各种元素中，图案与线条的搭配是不可或缺的。因为线条的不断变化，才使我们有了丰富的图案，赋予丰富而复杂美观的装饰元素，如新娘霞帔上的底纹、传统服饰上的盘扣、京剧戏服上的海水江崖、建筑中的雕梁画栋等，通过这些线条的衬托从而使图片及图案的主题在展示中更为突出，如图 4—17 所示。

图 4—17 中国服饰图案

方、圆这两种规则图形的应用，在中国的传统建筑和构图中也是两个常见的元素。圆形给人的感觉是圆润光滑，无棱无角，边缘圆滑，柔和；方形给人的感觉是棱角分明，中规中矩，界线分明。一般在网站的设计中，往往会以圆润处理区域的边缘，而习惯使用方形的区块来区分各栏目的内容，如图 4—18 所示。

图 4—18　方圆规则的应用

4.2　韩国现代风格设计

4.2.1　韩国网站风格概述

目前就亚洲来说，韩国的网页设计水平很高且发展速度非常快，通过对大量的韩国网站的鉴赏和分析，我们对这些优美绚丽的网页进行了相关的探讨。

网页属于视觉传播设计的新领域，有着很好的发展前途。以往应用于计算机方面的网站大都偏重于技术，不注重美学，可以说最初的界面都是纯文本的，但随着时代和科技的发展，以及网络的普及和硬件的升级，越来越多的商业公司和团体加入到了这种新型媒体领域，也就是网络媒体领域。这一媒体的主要载体是网络，其表现形式是各式各样的网站。随着网站上集成的功能模块越来越丰富和强大，这种新型的网络媒体也越来越多地受到人们的关注和青睐，入网的用户与日俱增，各个商家更是将网络看成了一个极具商业潜质的宣传载体。

韩国在网络媒体领域的发展速度可以说是令人惊叹的。绝大部分著名的网络游戏的内核设计和人物、场景等造型的设定都是在韩国完成的，可以说韩国在 CG 设计方面是亚洲数一数二的。韩国已将网络游戏产业定位为韩国国民生产的重要部分。

韩国的商业性网站很具代表性，色彩丰富而独特，但又不杂乱。尤其需要注意的是那些网页中的元素，这些元素一般都是韩国网站的开发人员根据不同的网站专门制作的。

4.2.2 韩国商业网站设计分析

韩国商业网站设计分析如图 4—19 所示。

图 4—19　色彩鲜艳的韩国网站

1. 页面结构

韩国网站的页面结构相对来说比较简单，可以说是一种统一的风格，顶部的左边是网站的 LOGO，右边是它的导航栏，与国内网站不一样的地方是它很少采用下拉菜单，而是把各级栏目的下级内容放在导航栏的下面，然后下面是一个大大的 Flash 条，再往下就是各个小栏目的主要内容，如图 4—20 所示。

图 4—20　韩国网站页面结构

2. 色彩运用

韩国的设计师在色彩的运用方面非常得当，在我们看来有些十分难看的颜色到了他们的手里很轻易地就搭配出一种很另类或和谐的美感，给人的感觉要么淡雅迷人，要么另类大胆，很好地把颜色搭配起来，给人一种心情舒畅的感觉，让人觉得欣赏他们的网站是一个非常愉悦的过程。同时韩国的设计师深谙 Windows XP 的设计精髓，渐变色和透明水晶效果应用得非常恰当，而并非像一些网站那样单纯地使用或者模仿苹果风格的按钮，而且不考虑与网站整体风格搭配的协调性，虽然按钮效果明显，但无法达到与网站整体风格相一致的基本要求，看起来显得很突兀。韩国网站的各个栏目在表达不同栏目的主题时，一般都比较喜欢采用不同的色调，灰色是他们最倾向使用的颜色，因为灰色虽然显得比较中庸，但是能与任何色彩搭配，大大地改变色彩的韵味，使对比更强烈，正文文字也大都采用灰色，而局部则喜欢用色彩绚丽的色条或色块来区分不同的栏目，如图 4—21 所示。

图 4—21　色彩对比鲜明的韩国网站

3. Flash 动画及图片的运用

韩国的宽带普及率很高，所以设计师可以毫无顾忌地设计大量的图片、Flash 动画，网站中图片多的页面大小通常都是几百 KB，这在我们国内是根本不敢想象的。韩国的 Flash Banner 大都以横幅广告条出现在页面的导航栏下面，采用的是精美的图片或手绘风格的矢量插图。国内很多网站也采用大幅 Flash 广告条，但是通常都是着眼于如何去表现 Flash 动画酷炫的感觉，使得浏览者过于关注 Flash 而忽视了页面的其他内容。而韩国的 Flash 则更好地服务于网站的主题，使整个页面搭配起来很舒服而又不抢眼，其关键就在于整个 Flash 不是全部变化的，而只是局部在动，此外还能做到文字和背景的巧妙配合。韩国网页设计师的手绘能力很强，页面中大量采用手绘的矢量图片，使得整个网站显得精致而与众不同。

近期在杂志界开始吹起了复古风，20 世纪六七十年代的手绘插图又开始流行，杂志、书籍中都大量使用矢量时尚插图来取代以前的照片，这股流行势力也很快蔓延到了网络上。韩国网站紧随其后，在时尚站点和儿童站点中大量运用手绘的插图，如图 4—22 所示。

<p style="text-align:center">图 4—22 手绘风格的网站</p>

4. 文字排版

网站的内容排版因为要考虑到可读性的问题，所以很多栏目的文字编排都比较简单，以便于阅读。而在一些内容较少的页面，如网站的广告或者宣传页上，排版则应该富于变化，这更类似杂志内页的排版，如图 4—23 所示。

<p style="text-align:center">图 4—23 多种文字排版样式的韩国网站</p>

5. 页面的立体感及细节处理

韩国网站还有一个令人称道的地方，就是它的网站看起来很有层次感，而这个层次感不是靠做几个立体字来体现的，而是靠添加简单的图片或文字阴影效果，并巧妙地利用构图来形成视觉上的差异。韩国网站在设计上不拘泥于形式的风格，使网站的立体效果呼之欲出。而韩国设计师做事的认真态度也值得钦佩，他们对每一个按钮、图片的处理都极其讲究，一些细微的部分虽然不仔细看还不容易发现，但是如果少了这些细节，整个网站的整体形象就要大打折扣了，如图 4—24 所示。

图 4—24 带有立体感的韩国网站

4.3 欧式极简风格设计

4.3.1 网站风格设计分析

美国作为互联网技术的发源地，在互联网基础设施的建设和网站建设方面都远远早于我国，而欧洲的互联网发展起步也早于我国，其在网站的建设项目风格上与美国网站的建设风格比较接近，发展到今天，他们在网站建设风格上形成了一种比较近似的风格，我们将其统称为欧美风格，如图 4—25 所示。主要特点如下：

- 页面风格简洁紧凑，文字与图片显示相对集中。
- 图片及文字的布局文字明显多于图片，文字标题重点突出。
- 善于应用单独色块区域及重点内容进行划分。
- 页面执行速度快，当然这也与欧美现有的网络硬件设施支持有关。
- 广告宣传作用突出，善于用横幅的广告动画突出其产品或理念的宣传，整体搭配协调一致。

1. 页面的风格

欧美风格的网站页面给人的第一印象就是简洁，突出重点，页面中的文字和图片都相对较少，文字和图片的混排也相对较少，而文字内容的描述和图片展示都比较紧凑集中，但关联紧密，使浏览者可以明确精准地找到自己想要搜索和寻找的信息。因为文字比图片所要表达的内容更集中准确。除一些娱乐或者产品宣传的页面或栏目频道会用大幅的动画广告加以宣传外，基本的文字描述都是很精致简单的，即使是长篇的文章，设计者也会通过段落排版，把文章恰当地分成若干部分，从而不会让浏览者感觉到阅读的疲劳。如图 4—26 所示。

图 4—25　简洁的欧美网站

图 4—26　段落清晰的欧美网站

2. 页面的布局

欧美风格的网站在图片的应用上喻意传达很有内涵，图片处理很精致细腻，与区域的划分区块大小搭配十分合理恰当，而且一般都集中在页面的头部，或者中间位置，少有在页面中与区块错落混排的情况。同时欧美风格网站上图片的广告作用十分突出，为了突出宣传效果，往往都会使用大幅的图片或者动画，因此这些内容一般也都会摆放在页头或者中间这些醒目的位置。使用文字的位置摆放也很有讲究，一般文字与图片都是分布在两个区块里，较少使用图文混排的方式，即使使用图文混排的方式，图片与文字的间隔也会大一些。这样会使图片和文字说明的内容分开，使文字说明的作用更突出，如图 4—27 所示。

图 4—27　欧美网站的精美布局

4.3.2　网站优点分析

1. 应用单独色块对区域及重点内容进行划分

网站在色彩的应用上，主色调一般都选用一些稳重深沉的颜色，如灰色、深蓝色、黑色等。但除了这些基础底色的运用，欧美网站风格的设计师也会应用一些色彩鲜艳，表现强烈的颜色应用到网站的设计中。例如，一些传媒娱乐业或者电子产品的宣传网站则会应用这些色彩加深浏览者的印象，以达到加重浏览者感观的刺激作用，但大体都会使用同一颜色或者单独颜色。而设计师有时候为了突出表现一些内容，也会通过应用与主色调反差明显或者较大的颜色来作为显示内容的底色，从而使内容在整个网站上显得更为突出，如图 4—28、4—29 所示。

图 4—28　与主色调反差明显的网站

图 4—29　与主色调反差较大的网站

2. 页面执行速度快

由于欧美风格的网站在布局设计上基本采用图片与文字的简洁搭配和紧凑的布局排版，其文字介绍内容简单明了，图片在分辨率和大小的处理上也精致细腻，很少像韩国网站那样使用大量的动画效果，因此其页面执行速度比较快，如图4—30所示。

图4—30　以文字信息为主的网站

3. 广告宣传作用突出

欧美国家的互联网建设和网站建设都要早于我国，同时在网站应用目的上也更为明确。欧美网站在网站宣传上也是很重视的。因此，在欧美网站上经常会看到大幅的广告，且在广告设计和广告放置的位置上也不惜余力。常常会用一些与网站整体色系反差大的颜色作为广告图片或广告动画的底色，同时应用醒目的文字标题或者喻意明显强烈的图形用以表达其所在宣传广告内容。广告一般包括制造企业的产品展示和服务性行业的服务项目及理念的宣传，制造企业的产品，如汽车、电子产品、家居用品、服装、化妆品等。服务性行业的广告内容都是宣传其服务项目和公司理念，如保险、金融、医疗、保健、教育等。欧美国家的网站相当重视广告宣传，这也是我国企业类型网站在建站后，较为薄弱的环节。在这一点上，可以多借鉴欧美的经验，在设计和制作网站时重视网站广告的宣传。

4. 艺术字体的设计及应用

在欧美网站上，经常会看到一些企业会使用其企业名称或者名称的缩写来作为其公司的标志（如微软Microsoft、惠普HP、通用GE等），或者在广告中使用其产品或者宣传理念的标题性文字或者文字缩写。由于英文字母的构成基本上都是线条，英文的艺术字体较多，而且通过处理后所形成的文字和图形相对简单整齐，容易与其他颜色或者背景形成统一的效果，可以给人很深刻的印象，同时也容易记忆，所以在网页的设计上会经常使用到。然而中文由于其笔画繁多，虽然也有较多的艺术字体形式支持，但是设计起来比较困难，同时也不适合网站宣传与国际化接轨的需求，所以在借鉴欧美风格的网站设计元素的同时，也应该照

顾到这一点。应该以图片化的 LOGO 设计来适应欧美风格网站设计中的整体效果，如图 4—31 所示。

图 4—31　图片化的字型 LOGO

4.4　经典案例分析——阿里巴巴中国站

4.4.1　阿里巴巴中国站简介

阿里巴巴在中国 BTOB 电子商务网站中起着领头羊的重要作用，从 2001 年至今阿里巴巴在进步、在发展、在壮大，我们更应该思考阿里巴巴是如何成功的，阿里巴巴的成功可以给我们带来什么帮助和启发，面对自己的网站，我们应该思考在什么地方存在不足，做得不够好，什么地方需要改进，我们该如何去发展自己的网站呢？

无论从网站的宣传，以及网站与会员之间的忠诚度，还是到网站的产品经济服务等，还是有很多需要改进和学习的地方！市场是残酷的，不是我们所能控制的，但是却可以在激烈的市场竞争当中，迎合市场的需要和发展，把握市场发展的脉搏，让自己网站的发展游刃有余。

近几年阿里巴巴网站在内容上做了很大的调整，具体内容如下：

（1）网站架构上，一个网站最重要，最直接面对顾客的就是网站的首页，也就是网站的架构，因为一个会员第一次进入网站，第一眼能看到的就是网站的架构和栏目规划，以及颜色等感觉，先从视觉入手，一个网站的好与坏，对于初次来的会员，是以感觉为最重要的，也就是视觉冲击力是否够强。当会员第一次来网站，第一看到的是网站的颜色和布局，然后才会在头脑当中形成一种感觉，是否想看，是否值得看，然后才是进入其他页面查看内容，最后一个层次就是网站的功能使用。只有当会员看到内容不错，界面也不错的时候，才会想

到注册会员。而注册和浏览网站其他页面的时候，才会涉及功能，所以我们在改进网站的时候，也是按照这个流程来修改的。首先，对网站首页的栏目规划、架构、颜色、标题和文字等进行修改，然后对网站的内容进行改进。网站的信息内容包含很多方面，有信息标题、信息内容及信息的显示方式等，信息又分为最重要的信息、次要的信息、及时信息、最新的信息等。对每种信息进行判断，是否值得放在首页，放在首页的时间价值有多少，对界面和内容进行改进后，再来考虑改进功能和流程，尽量做到简洁，让会员满意，让会员感觉到人性化的操作。阿里巴巴以前的头文件很繁杂，给人的感觉很乱，就像现在的一些电子商务网站，头文件的导航条很多，给人感觉是这个网站什么都有，但是进去后，会发现很多栏目不够完善，只有空架子，而无实际内容；现在阿里巴巴的头文件很简单，就是围绕网站最核心的东西以及围绕目标会员最需要的东西进行修改。

2003年阿里巴巴把头文件改为我要销售、我要采购、以商会友、我的阿里巴巴、阿里巴巴助手。2004年，阿里又增加了一个商业资讯。从这些栏目的设置来看阿里巴巴就把握了BTOB电子商务网站最核心的三点：交易、学习、交流。生意人来到阿里巴巴无非就是需要这三点，要么是做生意，进行交易；要么就是进行学习，商业资讯就是提供商人学习的栏目；要么就是交流，论坛就是会员学习和交流最重要的地方。物以类聚，这样的头文件设置，简洁又合理，所以整个网站的核心就是这几点，不会给人乱的感觉。

（2）阿里巴巴的页面布局合理，看完阿里巴巴的界面后，感觉很不错、很舒服、很有条理性，同时它的文字与图片搭配合理，动态与静态搭配合理，栏目与战略搭配合理等；流程很人性化，现在阿里进行了很多的深化，如论坛、语音聊天室、文集、博客和商业联盟等。

（3）支付宝：支付宝的出现是必然的发展趋势，其实其他一些网站早就想到了支付宝的模式，但是却没有做大，而阿里巴巴一推出就受到很多企业的青睐。支付宝的出现对于企业来说，解决了在线支付的需求，但是对于阿里巴巴来说，却可以牢牢的抓住企业会员，使企业会员更加依赖阿里巴巴。

（4）关键字：阿里巴巴推出关键词，照样销售的很不错，增加了阿里巴巴的利润点，同时满足了更多会员的实际需求，阿里巴巴的关键词搜索是和百度以及Google等进行市场差异化竞争的战略，因为阿里巴巴是做企业专业搜索的，比百度有更大的优势。

（5）交易：阿里巴巴的交易不仅是简单的信息流，而更多是实际的操作，有在线拍卖、竞价模式，还有CTOC淘宝网，同时还有企业展示库和企业店铺，这些产品都是阿里巴巴更加努力地把BTOB和CTOC融合在一起的方向。

（6）大企业：阿里巴巴通过为小企业提供完善的网络交易服务，也积极地开发一些大企业加入，因为毕竟小企业的钱不多，而大企业却不一样了，所以在未来几年的时间里，阿里巴巴在内贸市场方面，一定会加大对大企业的宣传和营销，让更多的大企业也在阿里巴巴平台受益。

（7）个人会员后台：从2001年阿里巴巴的个人会员后台的简单，到现在增加越来越多的内容和服务，说明阿里巴巴一步一步把企业牢牢捆在阿里巴巴平台里，它想一统天下所有企业，培养企业会员对阿里巴巴的依赖性，估计在未来几年里，阿里巴巴会开发一些企业常用的软件，如财务软件、销售管理软件和库存软件等嵌入阿里巴巴个人会员后台，让付费企业使用，就算企业会员不在阿里巴巴平台进行贸易，照样可以使用阿里巴巴的其他服务。

（8）虽然阿里巴巴的服务和产品很多、很完善，但不是所有的企业都需要这些服务和产品，也许很多企业只需要其中的一种或者几种，所以在未来的发展当中，针对企业的个性化需求越来越明显，也许企业只需要一个商业资讯，或者只需要一个交易信息需求等，或者只在论坛进行交流需求等，而企业个性化需求将是一些中小型电子商务竞争的焦点和发展点，如图 4—32 所示。

图 4—32　阿里巴巴网站首页

4.4.2　阿里巴巴中国站美工设计布局分析

对于 B2B 电子商务来说，阿里巴巴在这方面已经做得是很出色了，就网页设计布局来说不论从整体结构、页面的相互关系、页面分割、页面对比、页面和谐等角度去分析，阿里巴巴的网页设计都是专业的，也是深入的。

阿里巴巴是全球 B2B 电子商务的著名品牌，是目前全球最大的商务交流社区和网上交易市场。也许是取决于"良好的定位、稳定的结构、优秀的服务"，阿里巴巴如今已成为全球首家拥有 210 万商人的电子商务网站，成为全球商人网络推广的首选网站。

下面对阿里巴巴的网页美工设计的布局进行分析。

阿里巴巴中国站（china. alibaba. com）2006 年 8 月份被 Google 收录的中文网页数量为 5 320 000，不仅被收录的网页数量远远高于同类网站的平均水平，更重要的是，阿里巴巴的网页质量比较高，潜在用户更容易通过搜索引擎检索发布在阿里巴巴网站的商业信息，从而为用户带来更多的商业机会，阿里巴巴也因此获得更大的网站访问量和更多的用户。

（1）从整体结构看，设计作品的整体效果是至关重要的，在设计中切勿将各组成部分孤立分散，那样会使画面呈现出一种枝蔓纷杂的零乱效果。打开阿里巴巴的网站，访问者可以很快地查找到自己所要寻找的信息和内容，理由是它的每个页面都有独立的标题，并且网页标题中含有有效的关键词，每个网页还有专门设计的 META 标签，而且图形和文本层叠有

序，框架结构明显。从整体上看网站上的图片不是很多，因为它知道搜索引擎读不出图片的信息和内容。

（2）从页面的相互关系看，阿里巴巴的各组成部分在内容上的内在联系和表现形式上的相互呼应很明确，并注意到了整个页面设计风格的一致性，并且在搜索引擎搜索信息的情况下，阿里巴巴将它的主要业务放在了整个框架的最左边，也就是搜索引擎最关注的地方。它抓住了搜索引擎的在搜索信息的特点，实现视觉上和心理上的连贯，使整个页面设计的各个部分极为融洽。

（3）从页面分割的角度看，分割是指将页面分成若干小块，小块之间有视觉上的不同，这样可以使观者一目了然。阿里巴巴在这方面就做得很出色。它在信息量很多时，将关键词列出来，将画面进行了有效的分割，使关注者更清楚地知道关键词的背后就是他所要的信息。所以网页设计中有效的分割可被视为对于页面内容的一种分类归纳。

（4）从页面对比的角度看，对比就是通过矛盾和冲突，使设计更加富有生气。对比手法很多，如多与少、曲与直、强与弱、长与短、粗与细、疏与密、虚与实、主与次、黑与白、动与静、美与丑、聚与散等。阿里巴巴在网页设计中无论是颜色、文本信息、文字的大小、格式等都无可非议，因为它给人的感觉是协调、舒服。

（5）从页面和谐的角度看，和谐是指整个页面符合美的法则，浑然一体。如果一件设计作品仅仅是色彩、形状、线条等的随意混合，那么作品将不但没有"生命感"，而且也根本无法实现视觉设计的传达功能。和谐不仅要看结构形式，而且要看作品所形成的视觉效果能否与人的视觉感受形成一种沟通，产生心灵的共鸣，这是设计成功的关键。打开阿里巴巴的网页一开始给人有点单一的感觉，因为它的色彩不是很鲜明，但是从整体角度再看会发现它的颜色和线条的搭配让人的视觉效果和它的网页达到一种想沟通的效果，尤其是框架两边的空白部分从美学角度可以说明两点：一是显示阿里巴巴企业的卓越，二是显示网页品味的优越感。从整体上体现出了网页的格调。

阿里巴巴之所以能够做到今天这样的成就，可以看出它在每一个方面的专业化的深入程度。所以其他的网站在设计布局的时候有必要向阿里巴巴深入地学习。

思考题

1. 分析中式、日韩、欧式三种风格网站的特点。

2. 网站美术设计中，既要遵循原设计意图，又要保证图片清晰的情况下，我们应该从哪些方面优化网页？

3. 网页中常见的装饰边线有哪些类型？

第5章 实例项目：“贵阳茶叶”网页效果图分析与制作

 课前导读

　　贵阳茶叶网是一个以展示贵阳茶企业及文化为主的网站，主要对贵阳茶企业和本地特有茶文化进行详细介绍和说明。在设计这样一个网站时，需要将很多不同信息同时放上去，一个都不能少。但这样设计出来的效果往往差强人意，就像现在很多网站一样，信息密集，显得非常拥挤复杂。

　　这种标准网站之所以吸引浏览者的注意，是因为网站有很多信息，能给浏览者留下美好的印象。主要通过3个途径实现这种效果：

- ● 尽可能地减少各种元素，只保留最重要的部分；
- ● 对网页信息进行详细分类；
- ● 对网页中的各种细节都经过精心的处理。

　　最好的设计往往就是最简单的设计：一个明确的主题，一幅图片、少量文字、开放的空间。这种风格的设计清晰、漂亮、让人印象深刻，如图5—1所示。

图5—1　贵阳茶叶网首页

本章将从网页配色、网页布局及页眉、内容区域、页脚、文字等方面进行分析。

5.1 "贵阳茶叶"网页分析

5.1.1 网页配色解析

为了能够更明确地展现网站主题，图5—1中网站选用了茶叶的本色绿色为主色。如图5—2所示，通过不同色相的绿色划分不同功能区域，同时也划分出不同层次以集中浏览者的注意力，强化了网页风格的力量感，使浏览者更能轻易地找到自己需要的信息。

图5—2 网站中使用的不同色相的绿色

5.1.2 页面布局形式解析

网站的页面尺寸并没有走极端，不会太长，页面内容不需要拖动就可以轻易浏览，是一种方便浏览者阅读的屏幕尺寸。每个页面由3个区域构成，每个区域负责不同的信息，最上方及最下方的区域内容是固定的，改变的是中间区域的内容，如图5—3所示。

不同颜色定义了不容的区域。白色区域是内容区域，这个区域通过上方颜色较深的页眉与下方颜色较浅的页脚来确定范围。

网页的页眉、页脚是固定内容的区域，包含了页面中各种基本元素：LOGO、链接和搜索等内容。中间白色区域的内容则是变化的，主要展示不同的事件信息。这个页面结构相当紧凑，可以有效地组织各种内容，比起那种需要拖动滚动条的页面而言更容易阅读。紧凑，是标准网站设计的关键，如图5—4所示。

图5—3 网站的布局　　　　　　　　　图5—4 网页的页眉和页脚

5.1.3 页眉设计解析

页眉由两种不同元素的矩形构成：图像和单色。这两种元素构成了一个简单坚实的页眉并统领着整个网站。LOGO和链接文字则通过白色的描边与背景形成鲜明对比。为了柔和

视觉效果，LOGO 还使用了类似阳光照射所呈现的一个非常微弱的渐变，既突出了 LOGO，又使其与背景有了一定的联系。

漂亮的字体可以说是这个网站一个吸引人的视觉元素。LOGO 的中文字体采用了方正粗倩简体，中间的茶字则用了类似于毛笔书写体，传达出一种艺术及传统文化气息，同时对文字做了一些简单的变化。为了增加视觉上的层次感，给文字添加了非常弱的投影效果，如图 5—5 所示。

页眉右方远处有几个固定的链接，文字的颜色与背景接近显得相当低调，但由于处于页眉的区域，没有人会忽视它的存在，如图 5—6 所示。

图 5—5　网站的 LOGO 设计

图 5—6　与背景融为一体的文字链接

主导航的一级链接位于页眉下方的深绿色矩形区域内。链接的字体、颜色及特效的处理手法与上方的 LOGO 呼应，使两者之间产生视觉上的联系，如图 5—7 所示。

图 5—7　LOGO 和导航文字设计风格一致

导航栏中文字的间距相对紧密，与普通的字符间距相比，呈现一种紧密而又规则的严谨气息，同时也传达了一种从容与尊严。每个链接之间的距离较大，更容易辨析及阅读，如图 5—8 所示。

图 5—8　紧密而又规则的文字链接

对于导航链接的颜色来说，两种不同亮度的颜色确定了链接是两种不同的状态。绿色处于正常状态的链接，橙黄色处于激活状态的链接，如图 5—9 所示。

图 5—9　不同颜色高亮显示的激活状态下的链接

当浏览者打开网站的某个链接时，在内容页面的右侧会出现相应的信息。左侧是一个登录框，浏览者登录后也会随之显示浏览者的个人信息，如图5—10所示。

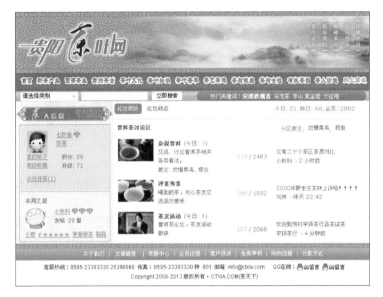

图5—10　网站信息显示方式

5.1.4　内容区域设计解析

在页眉和页脚之间的白色区域是中心区域，也是这个网站的视觉焦点所在。在每一个页面中的文章，都显得相当简短。同时采用和印刷的图书一样的文字排版方式，行距非常大，传递出一种视觉上的宁静感，也使文字信息显得较为轻松。正文采用宋体字，整个页面显得清爽而不窒息，其书本气息让人能够舒适阅读。一般书籍文字都是在35～65个字左右，这是能够令人舒适阅读的一个宽度，如图5—11所示。

图5—11　网站内容区域设计

5.1.5 页脚设计解析

精心设计的页脚有很大作用，不要将页脚想象成一条多出来的"尾巴"，而应该将它看做一个支撑点，支撑着上述所有内容的区域。页脚区域中放置的也是一些固定不变的内容，如链接、联系信息及标志等，如图5—12所示。

关于我们 | 友情链接 | 客服中心 | 会员注册 | 客户投诉 | 免责声明 | 购物流程 | 付款方式

客服热线：0595-23393330 26296668 传真：0595-23393330转 801 邮箱：info@ctxia.com QQ在线：QQ留言 QQ留言
Copyright 2008-2013 版权所有 · CTXIA.COM(茶天下)

图 5—12 网站的页脚设计

在网页的整体设计中，层次感是非常重要的。如果将页眉与页脚设计成相同比重，给人的感觉就像夹心饼干，它分散了浏览者的注意力，弱化了版面的力量感，如图5—13所示。相反，3个区域呈现层次感使得每个区域都能够正确承担起自己的任务，浏览者的眼睛会集中在中心区域内，所以要放置最重要的信息，周围所放置的是支持性的内容，如图5—14所示。

图 5—13 具有层次感的网站页眉和页脚　　　　图 5—14 具有层次感的网站页眉和页脚

5.1.6 字体设计解析

这个网页中，正文的字体全部采用中文宋体，12像素，可以说这是一种在屏幕上显示的最佳字体，如图5—15所示。

　　二千年前，一条源自云南普洱，经大理、丽江、香格里拉到西藏、邦达、昌都、拉萨，再经丘孜延伸至尼泊尔和印度的古贸易之路就已形成。　驮着一担担茶叶的马帮经古道到遥远的异国他乡换取金银、皮毛、药材。　长此以往，以南丝绸之路著称的"茶马古道"促进了不同地域的资源、文化交流。　这段渐渐疏远的岁月现在只能在某个角落或片段中忆起：岁月，马帮，古道，驿站……　"茶马古道云南菜"名源于那条悠远绵长的古贸易通道，并以其独具魅力的艺术风格和特色菜肴迅速闻名京城。

图 5—15 网站的字体设计

宋体字是印刷行业应用最广泛的一种字体，起源于宋代雕版印刷时通行的一种印刷字体。宋体字的字形方正，笔画横平竖直，横细竖粗，棱角分明，结构严谨，整齐均匀，有极强的笔画规律性，从而使人在阅读时有一种舒适醒目的感觉。在现代印刷中主要用于书刊或

报纸的正文部分。

在网页设计中，宋体也被广泛应用于网页的正文，就算在低分辨率的情况下，仍然表现出众。如果是标题或者导航中的文字，可以适当增加字号，为 13 像素或者更高。

5.2 实例制作

通过上面的讲解，大家已经了解这种网站的设计要点，下面使用 Photoshop 把这个网站的页面设计出来，并在 Dreamweaver 中进行布局，具体步骤如下。

1. 结构底图制作

首先来完成网站首页效果图的制作。新建一个 Photoshop 文件，宽度为 800 像素，高度为 600 像素，背景为白色，如图 5—16 所示。

选择【视图】→【标尺】命令，打开 Photoshop 的标尺，使用辅助线构建页面布局，如图 5—17 所示。

在标尺显示的不同区域内分别予以不同的颜色，作为区域的划分，如图 5—18 所示。

图 5—16

图 5—17

图 5—18

至此，整个页面的结构底图制作完毕，合并所有颜色图层并更名为"背景"，为以后修

改页面提供方便。同时，新建 4 个图层组分别命名为：页眉、页脚、登录框、内容。后面的制作将在这些图层组里完成。

2. 页眉制作

选中"页眉"图层组，页眉中所有的内容都制作在这个图层中。在页眉中包括网站的 LOGO、背景、主导航栏和搜索框，下面依次来实现。

（1）LOGO 制作。使用【文本】工具，在画布中输入"贵阳茶叶网"、字体为"方正粗倩简体"、字号为"30 点"、颜色为"＃097237"，如图 5—19 所示。

图 5—19

选择【文本】→【转换为路径】命令，把文本转换为路径，并修改路径形状，如图 5—20 所示。

图 5—20

选择【图层】→【栅格化】→【文字】命令，将文字图层转化为图像图层；用【选区】工具选择"茶"字，并按 Delete 键删除；通过【剪切】→【粘贴】命令将"贵阳"和"叶网"分成两个图层，如图 5—21 所示。

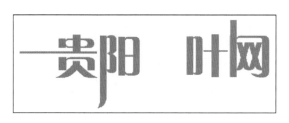

图 5—21

选择【编辑】→【自由变换】命令，分别将两个图层横向向左倾斜（注意两个图层倾斜角

度不同），如图 5—22 所示。

调用一个"茶"字形的图片，如图 5—23 所示。改变"茶"字形的颜色，"绿色♯097237"代表绿茶，"红色♯581313"代表红茶，如图 5—24 所示。

图 5—22 图 5—23 图 5—24

调整图形位置，得到最后效果，如图 5—25 所示。

图 5—25

选择【图层】→【合并图层】命令，将制作的 LOGO 合并为一个图层，并添加"描边"和"外发光"特效，得到最终效果，如图 5—26 所示。

图 5—26

（2）背景制作。新建一个与背景区域大小相同的文件，将一个具有古典气息的底图图案拖放进去，并调整大小，如图 5—27 所示。

图 5—27

调用一张风景图片，如图 5—28 所示。通过【缩放】和【移动】命令，将其放在区域的最右侧，如图 5—29 所示。

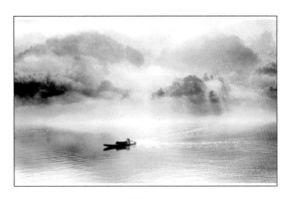

图 5—28

图 5—29

将底纹图层置于风景图层上方，如图 5—30 所示，选择【橡皮擦】工具，设置参数，修改后的效果如图 5—31 所示。随意擦出底纹图层，如图 5—32 所示。

图 5—30

图 5—31

图 5—32

选择【文本】工具，输入"注册会员"、"会员登录"、"收藏本站"、"联系我们"、"茶叶论坛"文字，并改变文字方向为竖式；添加"描边"和"外发光"效果，以及古典边框，如图 5—33 所示。

图 5—33

（3）主导航栏制作。为主导航栏添加"内发光"特效，如图 5—34 所示。

图 5—34

添加文字，字体"楷体"、字号"15 点"、颜色"♯2A7355"，将最后一组文字颜色改为"♯DF9333"并添加"描边"和"外发光"特效，如图 5—35 所示。

图 5—35

添加分隔符，如图 5—36 所示。

图 5—36

（4）搜索框制作。选择【渐变】工具在搜索栏区域拉出一个由上至下，由浅及深的渐变效果（浅色为"♯ A2CCB6"、深色为"♯ 8AB29B"），如图 5—37 所示。

图 5—37

使用【选择】工具和【油漆桶】工具制作 3 个矩形白色区域，如图 5—38 所示。

图 5—38

使用【圆角矩形】工具在搜索栏的右侧拉出一个圆角矩形，半径为 10 像素，如图 5—39 所示。

图 5—39

为了让导航栏和搜索栏之间的主次关系明确、层次鲜明，给搜索栏加一个由上而下的半透明黑色渐变，如图 5—40 所示。

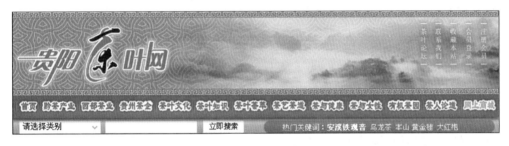

图 5—40

添加文字，如图 5—41 所示。

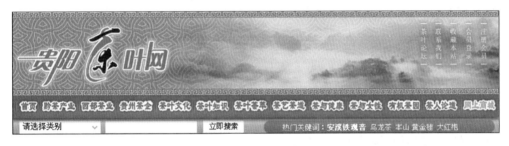

图 5—41

至此，页眉的制作已经完成。将 4 种图像合并到一起得到了最终的效果，如图 5—42 所示。

图 5—42

3. 内容区域制作

在内容区域内包含了两部分内容：左侧是一个登录框及论坛信息，右侧是信息栏。

（1）登录框标题栏制作。选择【层】面板的"内容"图层组，调入 24 素材：古典花边，如图 5—43 所示。选择【自由变换】和【移动】工具，如图 5—44 所示。

图 5—43

图 5—44

选择【铅笔】工具，尺寸为"1 像素"，绘制完成大体形状，如图 5—45 所示。填充颜

色，如图 5—46 所示。

图 5—45

图 5—46

调用 LOGO 中的"茶"字，并缩放；添加其他文字，如图 5—47 所示。

图 5—47

同上制作论坛标题栏，如图 5—48 所示。

图 5—48

（2）登录框登录按钮及表格制作。选择【矩形】工具，创建一个正方形，添加渐变效果，如图 5—49 所示。

选择【文本】工具添加文字，"复制"并"水平翻转"，如图 5—50 所示。

图 5—49　　　　　　　　　　图 5—50

　　录入表格，选择【油漆桶】工具填充颜色，如图 5—51 所示。使用【矩形】工具绘制白色矩形，如图 5—52 所示。

图 5—51 图 5—52

添加文字并组合登录按钮，如图 5—53 所示。合并所有登录框图形，如图 5—54 所示。

图 5—53

图 5—54

（3）右侧内容标题栏制作。将图像素材古典边框"复制"、"缩放"、"移动"，使其适应内容区的大小，如图 5—55 所示。

图 5—55

添加其他图形及文字，如图 5—56 所示。

图 5—56

（4）右侧内容信息制作。选择【层】面板"内容"图层组，在这个图层中制作网站的内容信息区域，这里全部由文字和图像组成。字体为"宋体"，字号为"12 像素"，颜色为"黑色"，链接颜色为"深绿色"，边缘为"不消除锯齿"，如图 5—57 所示。

对于内容区的制作需要重点注意的是字符间距和行距的控制，不要在内容区域添加太多的内容，这样会显得拥挤不堪，少量的文字加上精致的图像，就已经能够说明所有的问题。

如果感觉内容过多放不下，可以考虑制作到其他的页面中去。

图 5—57

4. 页脚制作

选择【层】面板"页脚"图层组，在这个图层中制作网站的页脚区域。页脚主要由一些固定内容的链接和版权信息构成，在页脚区域添加一些精心设计的图像使其与页眉遥相呼应。选择【渐变】工具，在页脚区域上方三分一处添加一个由上至下、由浅入深的绿色渐变效果（浅绿色"♯60B089"、深绿色"♯388966"），如图 5—58 所示。

图 5—58

添加古典边框图像，如图 5—59 所示。

图 5—59

添加链接文字及版权信息，如图 5—60 所示。

图 5—60

到此为止，首页效果就制作完成了。如果需要继续制作内容页面，可以把首页的效果另存为内容页面，删除掉中间的内容区域，添加新的内容即可。如图 5—61、5—62 所示。

5. 切片、优化和导出

效果图制作完毕后，应该对效果图进行切片、优化和导出，这样才能够使用生成的素材

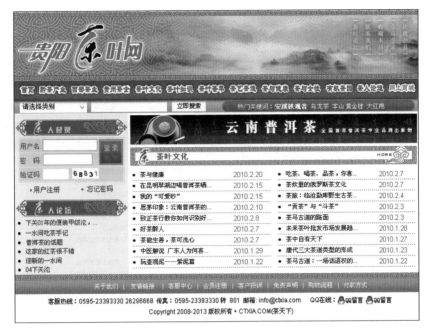

图 5—61

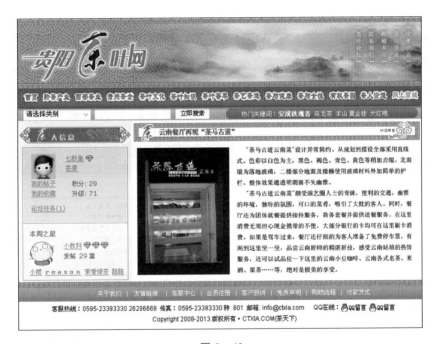

图 5—62

进行布局。在 Photoshop 中打开制作好的网站首页，进行切片，如图 5—63 所示。

　　对首页效果图进行优化，如图 5—64 所示。

　　选择【文件】→【存储为 Web 所用格式】命令，单击【存储】，这时会打开【导出】对话框，对其设置，如图 5—65 所示。

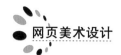

图 5—63

图 5—64

　　导出时，在硬盘的根目录建立一个文件夹，命名为"GYWZ"，注意保存类型"HTML和图像"，网站中的所有内容都保存到这个文件夹中，在后面使用 Dreamweaver 布局的时候，将会把这个文件夹作为 Web 站点，如图 5—66 所示。

图 5—65

图 5—66

　　对其他内容页面的切片，由于内容页面和首页页面相比只有部分的内容不同，所以在切片的时候只需要把不同的内容切片输出即可，相同的内容由于首页已经切片过一次，所以就不用再次进行切片，如图 5—67 所示。

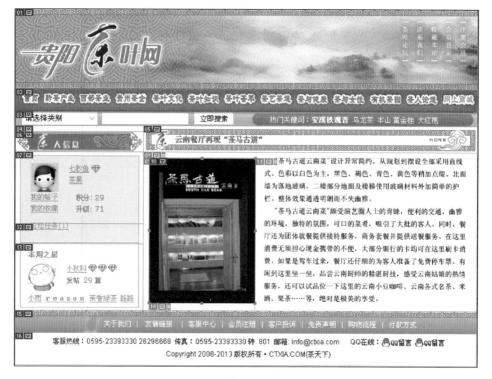

图 5—67

内容页面的切片同样也应该优化，照片图像应该优化为 JPG 格式。因为照片的色彩非常丰富，而文字和标题应该优化成 GIF 格式，优化完毕后导出到前面创建的"GYWZ"文件夹内。

6. 布局页面

效果图导出后，就可以使用这些素材在 Dreamweaver 中进行布局了，现在的布局技术包括表格布局和 Web 标准布局，又称 DIV＋CSS 布局，在本例中，主要说明如何使用 Web 标准来布局这个页面。

在具体布局之前，先分析一下页面的构成，这样就能够明确所需要创建的布局结构是什么样子的，如图 5—68 所示。

启动 Dreamweaver，选择【站点】→【新建站点】命令，在弹出的【站点定义为】对话框中，选择【高级】选项卡，如图 3—69 所示。

在【站点定义为】对话框中进行相应的设置，在【站点名称】文本框中输入文本"贵阳茶叶网"；在【本地根文件夹】文本框中找到前面 Photoshop 导出时生成的文件夹"GYWZ"路径。

全部设置完毕，单击【确定】按钮即可创建这个 Web 站点。打开 Dreamweaver 的【文件面板】。把 Photoshop 切片生成的网页文件 gycy.html 删除。如果需要布局，一定不能使用 Photoshop 切片生成的网页，而需要自己创建一个新的页面。在【文件面板】的空白区域单击鼠标右键，在弹出的菜单中选择【新建文件】命令，创建一个新的网页文件，并且更改其文件名为 index.html，如图 5—70 所示。

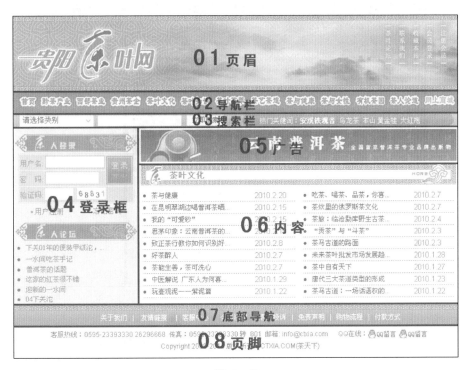

图 5—68

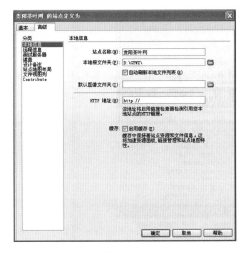

图 5—69

图 5—70

　　双击 index.html 文件，就可以在 Dreamweaver 的编辑窗口打开这个页面了，如图 5—71 所示。

　　对于内容页面而言，只是中间区域有所不同，可以把首页另存为内容页面，进行相应的修改即可。

　　关于页面中的文字链接、页面转换及登录程序等可以在 Dreamweaver 中编辑，这里就不一一讲解了。至此，这个"贵阳茶叶网"网站美工方面已经制作完毕，效果如图 5—72 所示。

网页美术设计

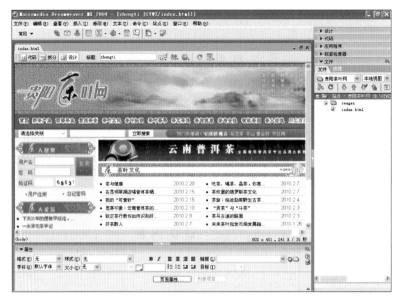

图 5—71

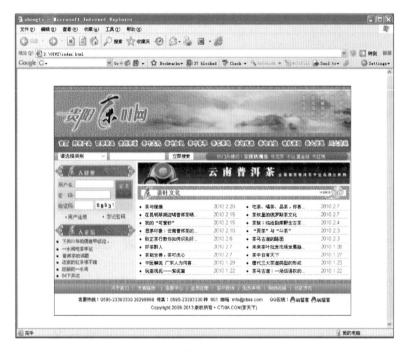

图 5—72

思考题

1. 依照本章讲述的解析方法试分析一套其他网站的设计理念。
2. 试分析各功能型网站的内容表现原则。

第 6 章　酷站欣赏

6.1　中式个性网站

这是独具中国特色信息类的网站，整体以象征中国的五星红旗为素材，应用其主色，配合其他艳丽的辅助性色彩，不同色彩衬托不同内容，局部独立而又整体统一。整体布局中规中矩，局部又不失变化。大面积的条幅配合，周边以补色为基本色调的辅助性标题栏，使信息栏更加突出，如图6—1所示。

图6—1　中国奥运会官方网站

网站以具有中国古典特色的素材为元素，古典的边框元件与绛红色的主色调构成了一种喜庆的氛围，既表达出礼品的喜庆，又体现出中国的文化底蕴。整体以横栏式布局为主，加大了产品展示的空间，符合信息类网站模式，如图 6—2 所示。

图 6—2　中国 114 礼品网

网站以党建信息为主，图片为辅的形式展现网站整体效果，以中国共产党党旗为背景，以红色、橘黄色为主色调，符合党建机关的工作性质。整体布局以许多小方块划分不同内容区，大幅的横幅广告位与其形成鲜明的对比，使网站新信息更醒目，如图 6—3 所示。

图 6—3　震泽党建网

这是一款服务性展示网站，色彩艳丽、五彩缤纷，充分体现出服饰类的灵活多样性，整体布局工整严谨，左边超大型竖式广告栏更加突出、醒目。右边文字信息区和图片区区分明显，使浏览者更能准确快速地找到自己需要的信息，如图6—4所示。

图 6—4　Fashion Zone 网站

这是一款非主流性个性服饰网站，整体网站以灰色为主，使用红、蓝、灰套色，整体风格简约大方。整体布局以路标为主线，借助不同路牌区分不同信息内容，彰显个性，如图6—5所示。

图 6—5　Mr. yi 个性服饰

图 6—6　长沙湘芙个性工艺

网站以中国特有的国粹水墨画为整体风格展现，通过水墨画的墨色及古代卷轴的表现形式营造整体网站氛围，导航栏设计彰显个性，网站各部分联系紧密又不失变化，整体统一，如图 6—6 所示。

这是一款简约时尚的公司网站，首页突出公司形象，灰色基调上装点艳丽色块，使得整个网站色彩统一而不单调，布局简洁明了而不俗气。次页面整体对称，用红色突出导航栏和产品展示栏的重要性，产品展示排列工整协调，使人感到视觉效果舒服自然，如图 6—7 所示。

图 6—7　公司网站

图 6—8　震泽古镇

这款网站的设计充满丰富的地域文化气息，以中国特有写意山水画和书法为整体风格展现，充分地渲染了网站的主题氛围。次页面以墨色为烘托配、以实景照片，给人一种复古、怀旧、神秘的感受，达到了更好的视觉传达效果，标题栏的竹简设计与整体风格统一，网站设计整体和谐，如图 6—8 所示。

这款民间工艺品的销售网站主题鲜明，整个网站应用中国古典特色纹样，以中国红为主体色调，配以高贵的淡黄色，构成了一种喜庆的民间艺术氛围，突出了民间工艺品的特点，布局传统规整，扩大了产品展示的空间，符合这一类网站模式，如图 6—9 所示。

图 6—9

6.2 韩国个性网站

韩国网站独具风格,色彩鲜明、大幅面的广告配以个性化导航菜单,突出显示产品信息。

图 6—10 中网站页面布局不拘一格、变化丰富,巧妙地将菜单与背景结合在一起的同时又不失层次感。色彩运用得当,主色调活泼可爱,符合主题,给人一种像吃过甜品冰激凌般甜蜜蜜的视觉感受。

图 6—10

图 6—11

图 6—11 中网站主页面以大幅图片为主体,以产品颜色作为网站背景颜色,采用同一色系来体现整体色调的统一,在网站的中心位置重点突出了产品的形象展示,主次分明,使产品给人留下了深刻的印象。次页面通过书本的布局形式来表现,充分展现其设计上的独特之处,形式新颖却不失协调,导航栏形状自然富有立体感。

图 6—12 中网站以曲线为造型基线，表现形式不拘一格。整个网站通过图形、色彩两方面表现层次，规整的信息栏和灵活多变的背景形成鲜明对比，规整中富有变化和动感，在网站的中心位置突出了所要表达的信息的重点。

图 6—12

图 6—13 是一款游戏类网站，色彩多样、鲜明，漂亮的水晶按钮更显变化，整个网站格调活泼精致而不乱。网站以最基本的布局方式，通过大量卡通图片与文字信息的排版使网站更具层次与变化，突出了所要展示的信息，配合细节处理细致得当。

图 6—13

图 6—14 是一款信息
类网站，整体网站用色协
调，用黄色和绿色两种颜
色来标注重点，使色调整
体中富于变化，起到画龙
点睛的作用。配合大型浮
动广告的使用，网站活力
十足。整篇布局规整大气，
中心重点区域突出，更好
地展现了网站内容信息。

图 6—14

图 6—15

图 6—15 是
一款食品网站，
页面以产品形象
为视觉中心，吸
引人的眼球，使
网站的主题一目
了然。细节处理
周到，利用巧妙
的构图来形成视
觉上的效果。设
计师在色彩的运
用方面可以说是
非常得当，既有
对比又不缺乏和
谐的美感，让人
感觉欣赏网站像
品尝此食品一样
心情愉悦。

图 6—16 是款食品网站，网站主页面都是以大幅图片为主体，突出了产品形象，以一种艳丽的色彩作为网站的主题颜色，使网站分外醒目，给人留下了深刻的印象。

图 6—16

图 6—17 所示的是两款韩国的服务性展示网站。色彩简单靓丽而不杂乱，体现出各类商品的灵活多样性。整体布局工整，各部分文字信息区和图片按块划分，区分明显，使浏览者更能准确快速找到自己需要的信息；再配上一些小的装饰和细节处理，使整个网站看起来饱满充实。

图 6—17

图 6—18 也是一款韩国网站，主页面是一组真人头像的卡通形象，辅以简单的文字信息，画面可爱搞怪的造型吸引人的眼球，导航栏整齐地排在上面，使整个网站格调活泼精致而不混乱。

图 6—18

图 6—19 是一款服务性展示网站。同样是色彩简单靓丽而不杂乱，整体的布局十分工整，各部分信息划分清晰明了，查看起来十分方便。视觉中心配以绚丽的装饰图案，使整个网站看起不至于死板单调，是整个网站装饰的点睛之笔。

图 6—19

图 6—20 所示的是韩国网站，十分雅致、风格统一，给人一种心情舒畅的感觉。以中庸的灰色或灰白色为底色，局部配以任何颜色，既可以用来区分不同的栏目又可以大大地改变色彩的韵味，使对比更强烈，一些细微部分的处理十分讲究。如果少了这些细节，网站的整体形象就要大打折扣，把图片和文字信息置入其中，看起来灵活多样。

图 6—20

图 6—21

图 6—21、6—22 是游戏类网站，色彩多样、鲜明，丰富而独特，整个网站格调活泼精致而不紊乱。

133

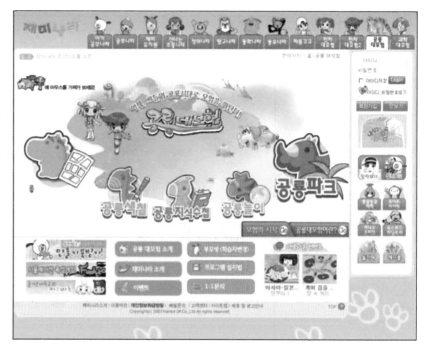

各个栏目多采用圆形的区块来区分隔栏目的内容，给人的感觉圆润光滑、无棱无角、边缘圆滑、柔和。尤其需要注意的是那些网页中的元素，大量的卡通形象，每一个按钮和图片的处理都极其讲究，整个网站虽然色彩和内容多样，但看起来很有层次感，构图巧妙。

图 6—22

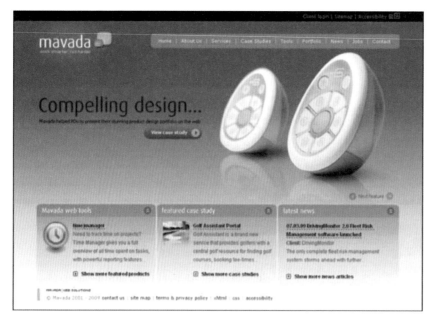

图 6—23 是一款以产品广告为主的网站，整体网站以灰色为主色调，不同明度的色块完美地展现了网站的层次感。

图 6—23

6.3　欧美个性网站

图 6—24

图 6—24 中网站运用二维图片展现了三维空间效果，文字的透视效果更增加了背景图片的层次感，几种不同的灰颜色更好地体现了网站的层次感。大面积的图片与少量的文字突出显示了要展示的信息。

图 6—25 中网站以文字信息为主，包括 LOGO 都由文字组成，不同文字颜色、大小通过白色背景衬托，更加突出。大的横向布局加以竖式小布局，体现了构成中的疏密结合的表现形式。文字排版规整、严谨、统一，更方便了浏览者观看网站信息。

图 6—25

图 6—26 中突出产品形象，在网站的中心位置，使人一目了然。以无色衬有色，让人过目不忘。

图 6—26

图 6—27 所示的网站以灰白色调衬托图文信息，页面风格简洁、紧凑，又不缺乏细节处理，文字与图片显示相对集中，整体风格中庸、平静而不张扬。

图 6—27

图 6—28 所示的网站给人的第一印象就是简洁。图片及文字的布局文字明显多于图片，文字标题重点突出。文字内容的描述和图片展示被分成若干部分，但关联紧密，使浏览者可以明确精准地找到自己想要搜寻的信息。

图 6—28

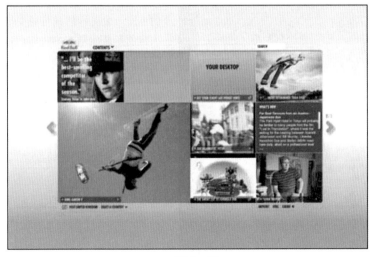

图 6—29

图 6—29 所示的网站沉稳、简练，文字与图片显示相对集中，应用单独色块区域对重点内容进行划分，整体搭配协调一致。

图 6—30 所示的网站给人视觉感受活泼而又有朝气。以图片信息为主，文字信息为辅，简单的色彩搭配上靓丽的图片，杂而不乱，效果不错。

图 6—30

图 6—31 中的网站很靓丽的色彩，很美妙的视觉感受。天蓝色系是此网站的主体色，结合背景图片中绿色的自然空间，使人产生了置身于草地、蓝天、白云中的畅快感受。次页面排版工整有序，内容划分一目了然。

图 6—31

图 6—32 所示网站中，图文结合紧密，黑色调给人幽深神秘感，打造的氛围和网站主旨十分贴切。

图 6—32

6.4　Flash 个性网站

如图 6—33 所示这款轿车网站大面积采用银灰色，与轿车的颜色想呼应，整个网站充满着金属质感，与产品性质和主题相贴切。

图 6—33

如图 6—34 所示也是一款轿车网站，以展示产品实体结构为主的表现方式，直白、写实。

图 6—34

图 6—35 是一款卡通与写实对比、黑白与颜色对比的网站，表现形式新颖，个性突出。

图 6—35

图 6—36 所示的网站页面给人视觉感受清爽自然，主体色调突出却不单调，细节处理精致，立体感层次感丰富。

图 6—36

图 6—37 所示的网站以紫色为背景，给人一种神秘遐想的空间，结合唯美卡通形象，给浏览者一种强烈的视觉冲击感。

图 6—37

图 6—38

图 6—38 所示的网站，运用沉稳的色彩为主要背景，巧妙地结合鲜明的卡通，跳跃的色彩而不失紧密感。

图 6—39 所示的网站利用复古照片的形式，突出网站的主题，简单大方，形式新颖特别，运用叠加的排版方式，使页面更有层次感。

图 6—39

141

图 6—40 所示的网站，以女性的形象为视觉中心，简单明了，背景色高贵沉稳，起到很好的烘托主题的作用。

<center>图 6—40</center>

图 6—41 所示的网站运用中国独有的颜色——中国红为主要背景颜色，打造的氛围和网站主旨十分贴切。

<center>图 6—41</center>

图 6—42 所示的网站色调的搭配很协调、很有力度，图片的应用上喻意传达很有内涵，图片处理精致，与区域的划分、区块大小的搭配很合理恰当。

<center>图 6—42</center>

图 6—43

图 6—43 所示的网站以记事本的方式为页面的主体，给人视觉感受清爽自然，文字排版简单而不失大气，主体色调突出却不单调，细节处理精致，立体感、层次感丰富。

附录 A　色系表

编号	C	M	Y	K	R	G	B	#(色值)
1	0	100	100	45	139	0	22	8B0016
2	0	100	100	25	178	0	31	B2001F
3	0	100	100	15	197	0	35	C50023
4	0	100	100	0	233	0	41	DF0029
5	0	85	70	0	229	70	70	E54646
6	0	65	50	0	238	104	107	EE7C6B
7	0	45	30	0	245	168	154	F5A89A
8	0	20	10	0	252	218	213	FCDAD5
9	0	90	80	45	142	30	32	8E1E20
10	0	90	80	25	182	41	43	B6292B
11	0	90	80	15	200	46	49	E82E31
12	0	90	80	0	223	53	57	E33539
13	0	70	65	0	235	113	83	EB7153
14	0	55	50	0	241	147	115	F19373
15	0	40	35	0	246	178	151	F6B297
16	0	20	20	0	252	217	196	FCD9C4
17	0	60	100	45	148	83	5	945305
18	0	60	100	25	189	107	9	BD6B09
19	0	60	100	15	208	119	11	D0770B
20	0	60	100	0	236	135	14	EC870E
21	0	50	80	0	240	156	66	F09C42
22	0	40	60	0	245	177	109	F5B16D
23	0	25	40	0	250	206	156	FACE9C
24	0	15	20	0	253	226	202	FDE2CA
25	0	40	100	45	151	109	0	976D00
26	0	40	100	25	193	140	0	C18C00
27	0	40	100	15	213	155	0	D59B00
28	0	40	100	0	241	175	0	F1AF00
29	0	30	80	0	243	194	70	F3C246
30	0	25	60	0	249	204	118	F9CC76
31	0	15	40	0	252	224	166	FCE0A6
32	0	10	20	0	254	235	208	FEEBD0
33	0	0	100	45	156	153	0	9C9900
34	0	0	100	25	199	195	0	C7C300
35	0	0	100	15	220	216	0	DCD800
36	0	0	100	0	249	244	0	F9F400
37	0	0	80	0	252	245	76	FCF54C
38	0	0	60	0	254	248	134	FEF889
39	0	0	40	0	255	250	179	FFFAB3
40	0	0	25	0	255	251	209	FFFBD1
41	60	0	100	45	54	117	23	367517
42	60	0	100	25	72	150	32	489620
43	60	0	100	15	80	166	37	50A625
44	60	0	100	0	91	189	43	5BBD2B
45	50	0	80	0	131	199	93	83C75D
46	35	0	60	0	175	215	136	AFD788
47	25	0	40	0	200	226	177	C8E2B1
48	12	0	20	0	230	241	216	E6F1D8
49	100	0	90	45	0	95	65	006241
50	100	0	90	25	0	127	84	007F54
51	100	0	90	15	0	140	94	008C5E
52	100	0	90	0	0	160	107	00A06B
53	80	0	75	0	0	174	114	00AE72
54	60	0	55	0	103	191	127	67BF7F
55	45	0	35	0	152	208	185	98D0B9
56	25	0	20	0	201	228	214	C9E4D6
57	100	0	40	45	0	103	107	00676B
58	100	0	40	25	0	132	137	008489
59	100	0	40	15	0	146	152	009298
60	100	0	40	0	0	166	173	00A6AD
61	80	0	30	0	0	178	191	00B2BF
62	60	0	25	0	110	195	201	6EC3C9

编号	C	M	Y	K	R	G	B	#（色值）
63	45	0	20	0	153	209	211	99D1D3
64	25	0	10	0	202	229	232	CAE5E8
65	100	60	0	45	16	54	103	103667
66	100	60	0	25	24	71	133	184785
67	100	60	0	15	27	79	147	1B4F93
68	100	60	0	0	32	90	167	205AA7
69	85	50	0	0	66	110	180	426EB4
70	65	40	0	0	115	136	193	7388C1
71	50	25	0	0	148	170	214	94AAD6
72	30	15	0	0	191	202	230	BFCAE6
73	100	90	0	45	33	21	84	211551
74	100	90	0	25	45	30	105	2D1E69
75	100	90	0	15	50	34	117	322275
76	100	90	0	0	58	40	133	3A2885
77	85	80	0	0	81	31	144	511F90
78	75	65	0	0	99	91	162	635BA2
79	60	55	0	0	130	115	176	8273B0
80	45	40	0	0	160	149	196	A095C4
81	80	100	0	45	56	4	75	38044B
82	80	100	0	25	73	7	97	490761
83	80	100	0	15	82	9	108	52096C
84	80	100	0	0	93	12	123	5D0C7B
85	65	85	0	0	121	55	139	79378B
86	55	65	0	0	140	99	164	8C63A4
87	40	50	0	0	170	135	184	AA87B8
88	25	30	0	0	201	181	212	C9B5D4
89	40	100	0	45	100	0	75	64004B
90	40	100	0	25	120	0	98	780062
91	40	100	0	15	143	0	109	8F006D
92	40	100	0	0	162	0	124	A2007C
93	35	80	0	0	143	0	109	AF4A92
94	25	60	0	0	197	124	172	C57CAC
95	20	40	0	0	210	166	199	D2A6C7
96	10	20	0	0	232	211	227	E8D3E3
97	0	0	0	10	236	236	236	ECECEC
98	0	0	0	20	215	215	215	D7D7D7
99	0	0	0	30	194	194	194	C2C2C2
100	0	0	0	35	183	183	183	B7B7B7
101	0	0	0	45	160	160	160	A0A0A0
102	0	0	0	55	137	137	137	898989
103	0	0	0	65	112	112	112	707070
104	0	0	0	75	85	85	85	555555
105	0	0	0	85	54	54	54	363636
106	0	0	0	100	0	0	0	000000

附录 B　RGB 色彩对照表

#FFFFFF	#FFFFF0	#FFFFE0	#FFFF00	#FFFAFA	#FFFAF0	#FFFACD	#FFF8DC
#FFF68F	#FFF5EE	#FFF0F5	#FFEFDB	#FFEFD5	#FFEC8B	#FFEBCD	#FFE7BA
#FFE4E1	#FFE4C4	#FFE4B5	#FFE1FF	#FFDEAD	#FFDAB9	#FFD700	#FFD39B
#FFC1C1	#FFC125	#FFC0CB	#FFB8FF	#FFB90F	#FFB6C1	#FFB5C5	#FFAEB9
#FFA54F	#FFA500	#FFA07A	#FF8C89	#FF8C00	#FF83FA	#FF82AB	#FF8247
#FF7F50	#FF7F24	#FF7F00	#FF7256	#FF6EB4	#FF6A6A	#FF69B4	#FF6347
#FF4500	#FF4040	#FF3E96	#FF34B3	#FF3030	#FF14B7	#FF00FF	#FF0000
#FDF5E6	#FCFCFC	#FAFAFA	#FAFAD2	#FAF0E6	#FAEBD7	#FA8072	#F8F8FF
#F7F7F7	#F5FFFA	#F5F5F5	#F5F5DC	#F5DEB3	#F4F4F4	#F4A460	#F2F2F2
#F0FFFF	#F0FFF0	#F0F8FF	#F0F0F0	#F0E68C	#F08080	#EEEEE0	#EEEED1
#EEEE00	#EEE9E9	#EEE9BF	#EEE8CD	#EEE8AA	#EEE685	#EEE5DE	#EEE0E5
#EEDFCC	#EEDC82	#EED8AE	#EED5D2	#EED5B7	#EED2EE	#EECFA1	#EECBAD
#EEC900	#EEC591	#EEB4B4	#EEB422	#EEAEEE	#EEAD0E	#EEA9B8	#EEA2AD
#EE9A49	#EE9A00	#EE9572	#EE82EE	#EE8262	#EE7AE9	#EE799F	#EE7942
#EE7621	#EE7600	#EE6AA7	#EE6A50	#EE6363	#EE5C42	#EE4000	#EE3B3B
#EE3A8C	#EE30A7	#EE2C2C	#EE1289	#EE00QE	#EE00QE	#EDEDED	#EBEBEB
#EAEAEA	#E9967A	#E8E8E8	#E6E6FA	#E5E5E5	#E3E3E3	#E0FFFF	#E0EEEE
#E0EEE0	#E0E0E0	#E066FF	#DEDEDE	#DEB887	#DDA0DD	#DCDCDC	#DC143C
#DBDBDB	#D87093	#DAA520	#DA70D6	#D9D9D9	#D8BFD8	#D6D6D6	#D4D4D4
#D3D3D3	#D2B48C	#D2691E	#D1EEEE	#D1D1D1	#D15FEE	#D02090	#CFCFCF
#CDCDC1	#CDCDB4	#CDCD00	#CDC9C9	#CDC9A5	#CDC8B1	#CDC673	#CDC5BF
#CDC1C5	#CDC0B0	#CDBE70	#CDBA96	#CDB7B5	#CDB79E	#CDB5CD	#CDB38B
#CDAF95	#CDAD00	#CDAA7D	#CD9B9B	#CD9B1D	#CD96CD	#CD950C	#CD919E
#CD8C95	#CD853F	#CD8500	#CD8162	#CD7054	#CD69C9	#CD6889	#CD6839
#CD661D	#CD6600	#CD6090	#CD5C5C	#CD5B45	#CD5555	#CD4F39	#CD3700
#CB3333	#CB3278	#CD2990	#CD2626	#CD1076	#CD00CD	#CD0000	#CCCCCC

#ADADAD	#ABABAB	#AB82FF	#AAAAAA	#A9A9A9	#A8A8A8	#A6A6A6	#A52A2A
#A4D3EE	#A3A3A3	#A2CD5A	#A2B5CD	#A1A1A1	#A0522D	#A020F0	#9FB6CD
#9F79EE	#9E9E9E	#9C9C9C	#9BCD9B	#9B30FF	#9AFF9A	#9ACD32	#9AC0CD
#9A32CD	#999999	#9932CC	#98FB98	#98F5FF	#97FFFF	#96CDCD	#969696
#949494	#9400D3	#9370DB	#919191	#912CEE	#90EE90	#8FBC8F	#8F8F8F
#8EE5EE	#8E8E8E	#8E8E38	#8E388E	#8DEEEE	#8DB6CD	#8C8C8C	#8B8B83
#8B8B7A	#8B8B00	#8B6989	#8B8970	#8B8878	#8B8682	#8B864E	#8B8386
#8B8378	#8B814C	#8B7E66	#8B7D7B	#8B7D6B	#8B7B8B	#8B795E	#8B7765
#8B7500	#8B7355	#8B6969	#8B6914	#8B668B	#8B6508	#8B636C	#8B5F65
#8B5A2B	#8B5A00	#8B5742	#8B4C39	#8B4789	#8B475D	#8B4726	#8B4513
#8B4500	#8B3E2F	#8B3A62	#8B3A3A	#8B3626	#8B2500	#8B2323	#8B2252
#8B1C62	#8B1A1A	#8B0A50	#8B0000	#8B008B	#8A8A8A	#8A23E2	#8968CD
#87CEFF	#87CEFA	#87CEEB	#878787	#858585	#848484	#8470FF	#838B8B
#838B83	#836FFF	#828282	#7FFFD4	#7FFF00	#7F7F7F	#7EC0EE	#7D9EC0
#7D7D7D	#7D26CD	#7CFC00	#7CCD7C	#7B68EE	#7AC5CD	#7A8B8B	#7A7A7A
#7A67EE	#7A378B	#79CDCD	#787878	#778899	#76EEC6	#76EE00	#757575
#737373	#71C671	#7171C6	#708090	#707070	#6E8B3D	#6E7B8B	#6E6E6E
#6CA6CD	#6C7B8B	#6B8E23	#6B6B6B	#6A5ACD	#698B69	#698B22	#696969
#6959CD	#68838B	#68228B	#66CDAA	#66CD00	#668B8B	#666666	#6495ED
#63B8FF	#636363	#616161	#607B8B	#5F9EA0	#5E5E5E	#5D478B	#5CACEE
#5C5C5C	#5B5B5B	#585959	#575757	#556B2F	#555555	#551A8B	#54FF9F
#548B54	#545454	#53868B	#528B8B	#525252	#515151	#4F94CD	#4F4F4F
#4EEE94	#4D4D4D	#4B0082	#4A708B	#4A4A4A	#48D1CC	#4876FF	#483D8B
#474747	#473C8B	#4682B4	#458B74	#458B00	#454545	#43CD80	#438EEE
#424242	#4169E1	#40E0D0	#404040	#3D3D3D	#3CB371	#3B3B3B	#3A5FCD
#388E8E	#383838	#38648B	#383636	#333333	#32CD32	#303030	#2F4F4F

#2E8B57	#2E2E2E	#2B2B2B	#292929	#282828	#27408B	#262626	#242424
#228B22	#218868	#212121	#20B2AA	#1F1F1F	#1E90FF	#1E1E1E	#1C86EE
#1C1C1C	#1A1A1A	#191970	#1874CD	#171717	#141414	#121212	#104E8B
#050505	#030303	#00FFFF	#00FF7F	#00FF00	#00FA9A	#00F5FF	#00EEEE
#00EE76	#00EE00	#00E5EE	#00CED1	#00CDCD	#00CD66	#00CD00	#00C5CD
#00BFFF	#00B2EE	#009ACD	#008B8B	#008B45	#008B00	#00868B	#00688B
#006400	#0000FF	#0000EE	#0000CD	#0000AA	#00008B	#000080	#000000

附录 C　中式配色色谱参照表

#000000	#f0f8ff	#008b8b	#ffffe0	#ff7f50
#696969	#e6e6fa	#008080	#fafad2	#ff6347
#808080	#b0c4de	#2f4f4f	#fffacd	#ff4500
#a9a9a9	#778899	#006400	#f5deb3	#ff8c00
#c0c0c0	#708090	#008000	#deb887	#ff1493
#d3d3d3	#4682b4	#228b22	#d2b48c	#c71585
#dcdcdc	#4169e1	#2e8b57	#f0e68c	#ff00ff
#f5f5f5	#191970	#3cb371	#ffff00	#ff69b4
#ffffff	#000080	#66cdaa	#ffd700	#db7093
#fffafa	#00008b	#8fbc8f	#ffa500	#ffc0cb
#f8f8ff	#0000cd	#7fffd4	#f4a460	#ffb6c1
#fffaf0	#0000ff	#98fb98	#ff8c00	#d8bfd8
#faf0e6	#1e90ff	#90ee90	#daa520	#ff00ff
#faebd7	#6495ed	#00ff7f	#cd853f	#db7fdb
#ffefd5	#00bfff	#00fa9a	#b8860b	#ee82ee
#ffebcd	#87cefa	#7cfc00	#d2691e	#dda0dd
#ffe4c4	#87ceeb	#7fff00	#a0522d	#da70d6
#ffe4b5	#add8e6	#adff2f	#8b4513	#ba55d3
#ffdead	#b0e0e6		#800000	#9932cc
#ffdab9	#afeeee	#32cd32	#8b0000	#9400d3
#ffe4e1	#e0ffff	#9acd32	#a52a2a	#8b008b
#fff0f5	#00ffff	#556b2f	#b22222	#800080
#fff5ee	#00ffff	#6b8e23	#cd5c5c	#4b0082
#fdf5e6	#40e0d0	#808000	#bc8f8f	#483d8b
#fffff0	#48d1cc	#bdb76b	#e9967a	#8a2be2
#f0fff0	#00ced1	#eee8aa	#f08080	#9370db
#f5fffa	#20b2aa	#fff8dc	#fa8072	#6a5acd
#f0ffff	#5f9ea0	#f5f5dc	#ffa07a	#7b68ee

网页美术设计

附录 D　韩国、欧美配色色谱参照表

韩国　　　　　　　　　　　　　　　欧美

图书在版编目（CIP）数据

网页美术设计/许广彤主编 . —北京：中国人民大学出版社，2011
（中等职业教育计算机应用专业系列规划教材）
ISBN 978-7-300-14364-4

Ⅰ.①网…　Ⅱ.①许…　Ⅲ.①网页-设计-中等专业学校-教材　Ⅳ.①TP393.092

中国版本图书馆 CIP 数据核字（2011）第 183873 号

中等职业教育计算机应用专业系列规划教材
网页美术设计
主编　许广彤

出版发行	中国人民大学出版社		
社　　址	北京中关村大街 31 号	邮政编码	100080
电　　话	010 - 62511242（总编室）	010 - 62511398（质管部）	
	010 - 82501766（邮购部）	010 - 62514148（门市部）	
	010 - 62515195（发行公司）	010 - 62515275（盗版举报）	
网　　址	http://www.crup.com.cn		
	http://www.ttrnet.com（人大教研网）		
经　　销	新华书店		
印　　刷	北京鑫丰华彩印有限公司		
规　　格	185 mm×260 mm　16 开本	版　　次	2011 年 9 月第 1 版
印　　张	10	印　　次	2011 年 9 月第 1 次印刷
字　　数	235 000	定　　价	29.80 元

教师信息反馈表

为了更好地为您服务，提高教学质量，中国人民大学出版社愿意为您提供全面的教学支持，期望与您建立更广泛的合作关系。请您填好下表后以电子邮件或信件的形式反馈给我们。

您使用过或正在使用的我社教材名称		版次	
您希望获得哪些相关教学资料			
您对本书的建议（可附页）			
您的姓名			
您所在的学校、院系			
您所讲授课程名称			
学生人数			
您的联系地址			
邮政编码		联系电话	
电子邮件（必填）			
您是否为人大社教研网会员	□ 是　会员卡号：_____ □ 不是，现在申请		
您在相关专业是否有主编或参编教材意向	□ 是　　　　　□ 否 □ 不一定		
您所希望参编或主编的教材的基本情况（包括内容、框架结构、特色等，可附页）			

我们的联系方式：北京市海淀区中关村大街 31 号
中国人民大学出版社教育分社
邮政编码：100080
电话：010-62515923
网址：http://www.crup.com.cn/jiaoyu
E-mail：jyfs_2007@126.com